U0061448

日日如意

富貴年年

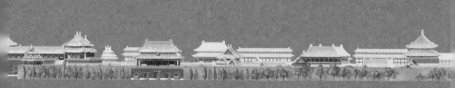

紫禁城

FORBIDDEN CITY

趙廣超 著

365

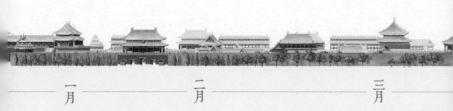

一月　　　二月　　　三月

前言

明永樂十八年（一四二〇）落成的紫禁城，歷明清兩朝，先後有二十四位皇帝在這裏生活、治國。到二〇二〇年，紫禁城剛好滿六百歲了，如今依然氣魄恢宏、壯麗如昔。縱覽世界現存皇宮，紫禁城可謂絕無僅有。祝願她年年如新、歲歲太平，和我們一起見證越來越美好的時代。

趙廣超
設計及文化研究工作室
二〇二〇年春

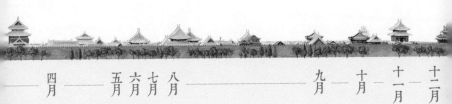

四月　　五月　六月　七月　八月　　　　九月　十月　十一月　十二月

一月

JANUARY

規劃

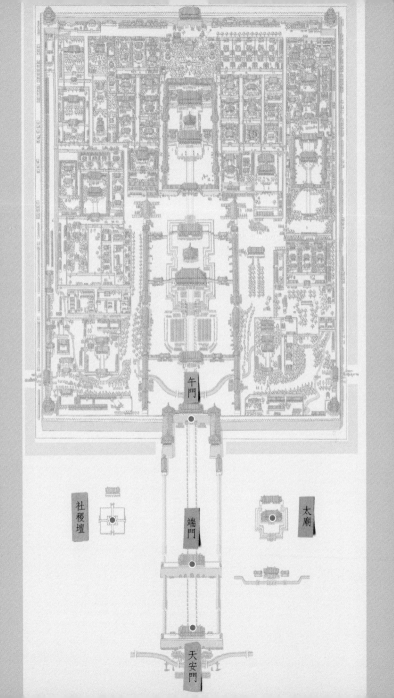

午門

社稷壇　　端門　　太廟

天安門

北京城中軸線

這條中軸線自南到北，從永定門到鐘鼓樓，全長約八公里。

紫禁城位於北京中軸線的中心，是中國古代宮廷建築的典範。

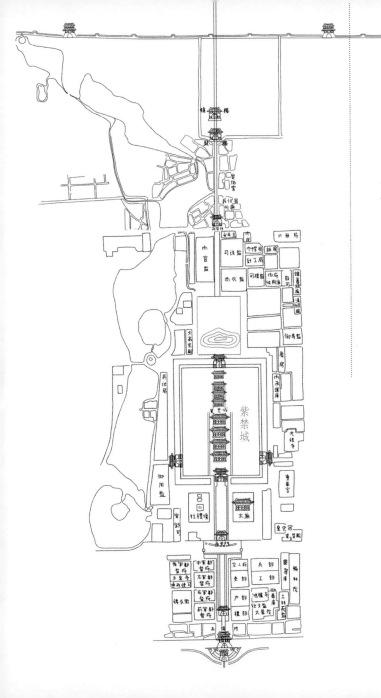

一月

JAN

1

元旦
New Year's Day

紫禁城

明代永樂帝營建了紫禁城。

紫：指紫微垣，傳說是天帝居住的地方，表示尊貴的意思。

禁：指皇宮禁地，守衛森嚴，任何人都不能隨便進出。

城：紫禁城是世界上現存規模最大的木結構宮殿，城防堅固。

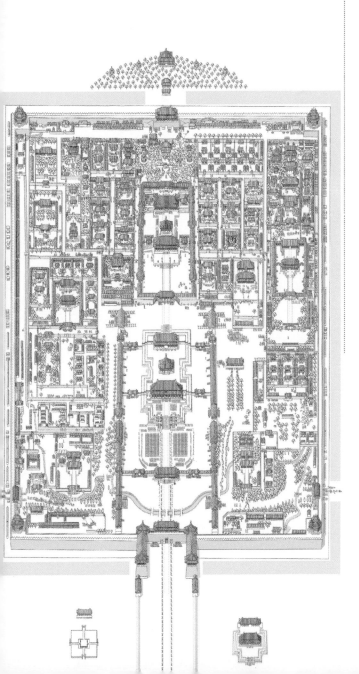

世界文化遺產

一九八七年，故宮被聯合國教科文組織列入《世界遺產名錄》。委員會評價：「紫禁城是中國五個多世紀以來的最高權力中心，它以園林景觀和容納了家具及工藝品的九千多個房間的龐大建築群，成為明清時代中國文明無價的歷史見證。」

一月
JAN

3

紫微垣

在古人心目中，紫微星具有崇高的地位，彷彿是天上的君主，號令四方、群星拱衛。

以紫微星為中心的紫微垣星群，便是古人想像中天帝的皇宮。

上接中天之樞（紫微垣），下應子午（南北地軸）之王氣的便是地上的天宮——紫禁城。

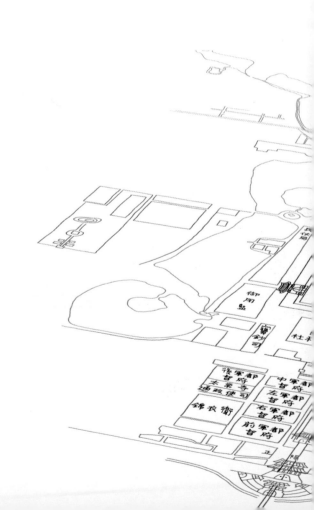

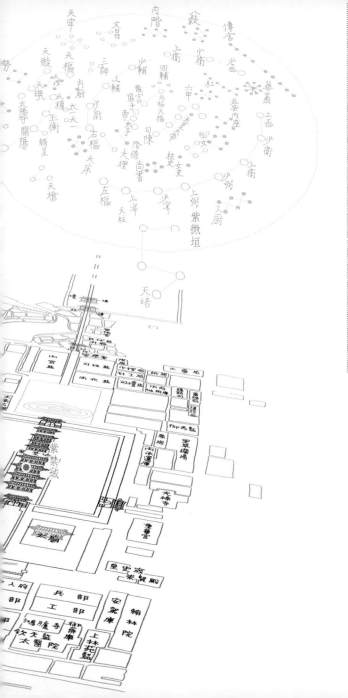

一月

JAN

4

三朝五門

《禮記》中記述，上古天子有三朝，即外朝、治朝、燕朝；有五門，即皋門、庫門、雉門、應門、路門，規定了皇宮格局與宮廷儀式。

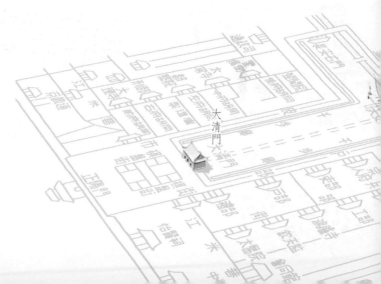

一月
JAN

5

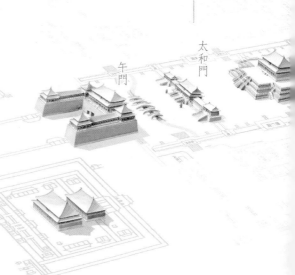

天安門

端門

午門

太和門

五門

所謂「五門」，分別是大清門、天安門、端門、午門、太和門。

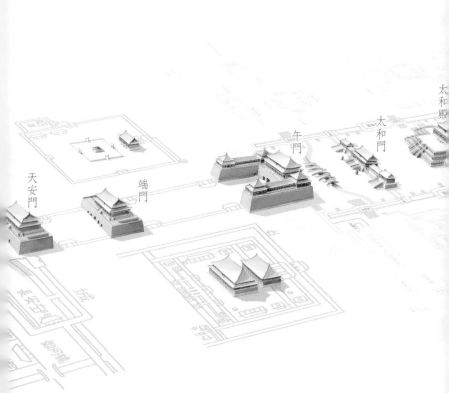

天安門　端門　午門　太和門　太和殿

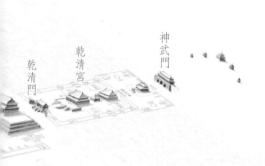

神武門

乾清宮

乾清門

外朝 治朝 燕朝

明代天安門內外為外朝，午門內為治朝，太和門內為燕朝，而清代燕朝則退至乾清門內。

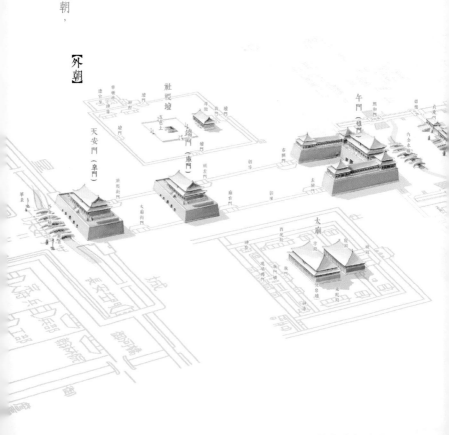

【外朝】

天安門（皋門）

社稷壇

端門（庫門）

午門（雉門）

太廟

一月

JAN

7

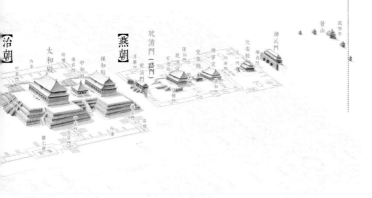

【治朝】

太和殿

中右門 內右門 後右門 中和殿 保和殿

【燕朝】

乾清門 一 路門 月華門 景運門 乾清宮 交泰殿 坤寧宮 坤寧門

欽安殿 神武門

景山 萬春亭

紫禁城東西寬 753 米，南北長 961 米。

皇城東西寬 2,530 米，南北長 2,600 米。

天安門廣場

天安門廣場是世界上最大的城市中心廣場，明清兩代中央最重要的統治機構六部及翰林院等皆設置於此。這裏曾是帝國統治機構的中樞。

大清門

正陽門

戶部街

米市

翰林院

宗人府

吏部

戶部

禮部

兵部

工部

太常寺

通政司

鑾儀衛

欽天監

太醫院

鴻臚寺

大理寺

中府胡同

左府胡同

右府胡同

前府胡同

後府胡同

米市

江米巷

中府河沿

刑部

一月
JAN

8

天安門

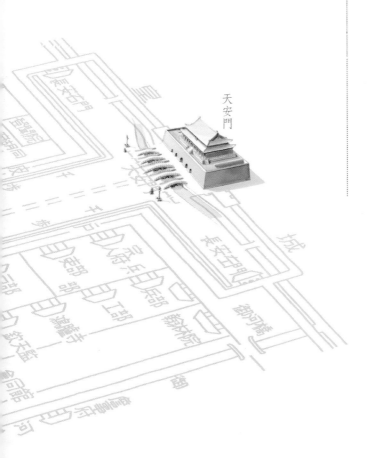

天安門

在「三朝五門」的制度中，「天安門」相當於皋門，皋是遠的意思。

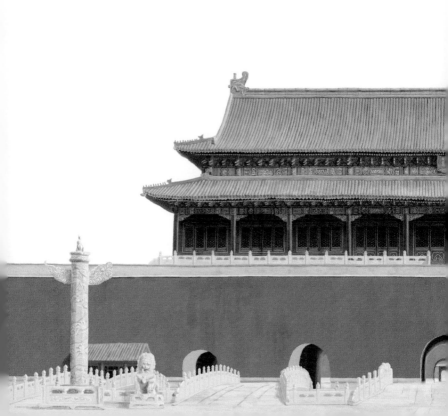

一月

JAN

9

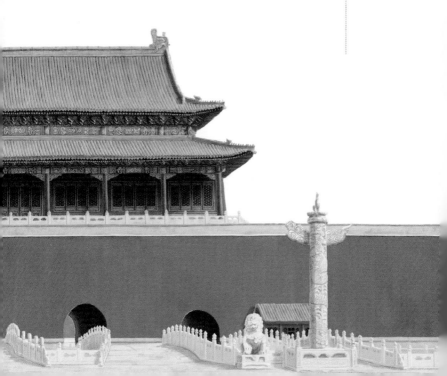

天安門 石獅子

天安門前、外金水橋南北兩側各安置了一對石獅子，這對漢白玉石獅子雕刻於明代永樂十五年（一四一七），加上底座總高近三米。

一
月

JAN

10

天安門 華表

天安門內外各設有一對華表。

華表傳說源於古代帝王接納勸諫的誹謗木，

現實中是通衢道路的標識，

之後發展成為宮殿和陵墓的專屬陳設。

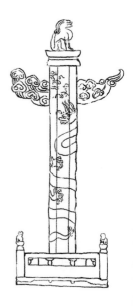

天安門 華表朝天吼

傳說華表上的蹲獸名叫朝天吼，天安門前後各有一對，面對著紫禁城的寓意「望君出」，象徵敦促皇帝要外出關心民生，不可耽於宮廷逸樂。背對皇宮的則寓意「望君歸」，象徵呼喚出遊久久不返的皇帝，快點回宮處理政務。

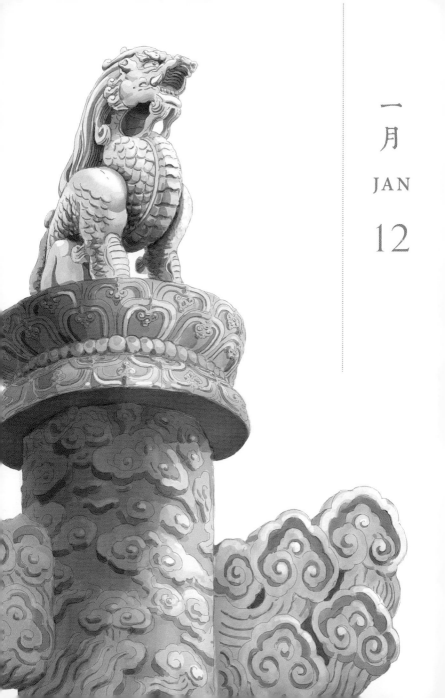

一
月
JAN

12

天安門 金鳳頒詔

凡遇國家慶典、新帝即位、皇帝結婚、冊立皇后等，都會在天安門舉行「頒詔」儀式。

禮部尚書在紫禁城太和殿奉接皇帝詔書（聖旨），登上天安門城樓由宣詔官宣讀，宣詔畢，將皇帝詔書銜放在木雕金鳳的嘴裏，用彩繩懸吊，從天安門上徐徐放下，佈告天下。

端門

端門在天安門之北，是進入紫禁城前最近的一道門，在進入午門前再一次從空間上營造約束與威嚴的氛圍。端門的建築結構與天安門相同，故又稱「重門」。

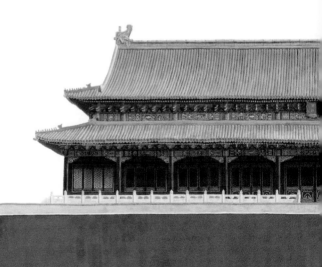

端門　銅鐘

端門城樓內有一口雙龍盤鈕大鐘，重逾三噸。

過去每逢早晚朝、節慶日或者皇帝出巡、回鑾時，

端門敲鐘，午門擊鼓，鐘鼓齊鳴。

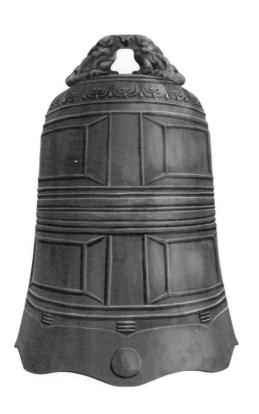

端門城樓在明清兩代用於存放皇帝出行所用的儀仗用品。

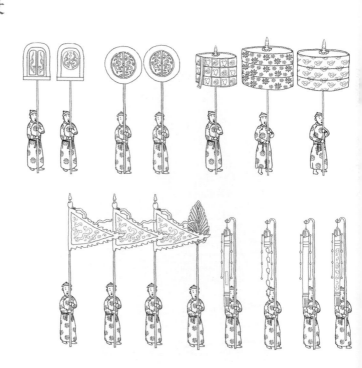

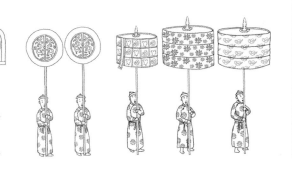

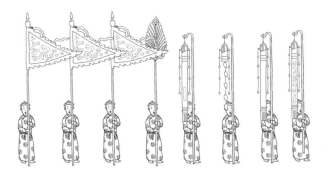

左祖右社

在周代營建國都的規制中，特別提到「左祖右社」。帝王「面南而治」，在皇宮前方，左（東）奉祖先，右（西）祀社稷。

社稷壇

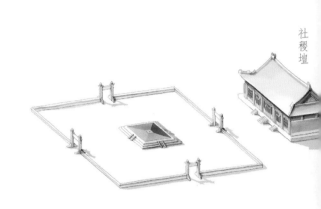

一
月

JAN

17

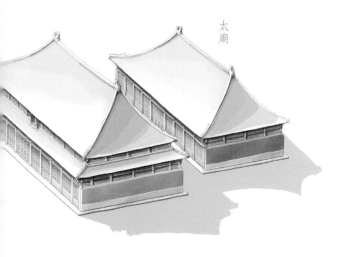

太廟

社稷壇

社稷壇建於明代永樂十八年（一四二〇），以天圓地方和陰陽五行的概念修建。壇上由四方納貢的青（東）、紅（南）、白（西）、黑（北）及黃（中）的五方五色土壤鋪成。集五方之土，象徵「普天之下，莫非王土」，也蘊含著四方五行衍生萬物的意思。

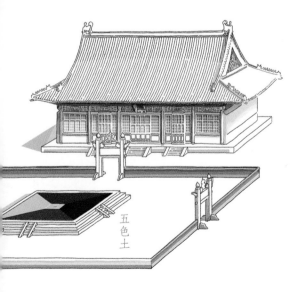

五色土

太廟

太廟始建於明代永樂十八年（一四二〇），是明清皇室祖廟。

每逢節慶，皇帝登基、大婚、出征及回朝等，皇帝都要在太廟祭祀先祖。

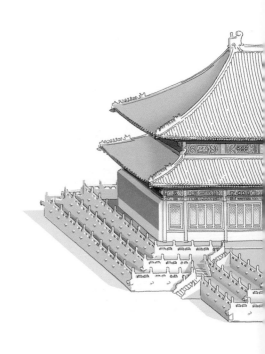

一月
JAN

19

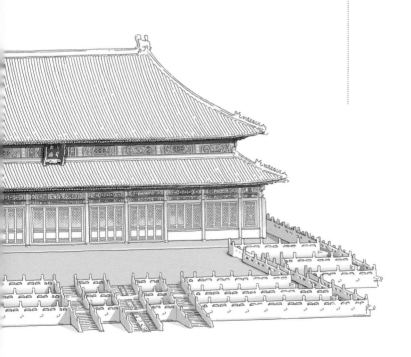

太廟 楠木柱

在太廟的享殿內，有金絲楠木大柱六十八根，柱高約十三米，其中最大的直徑一米二有餘。

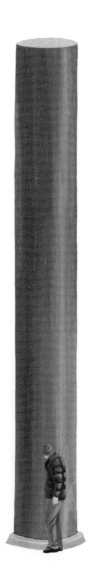

午門

午門是紫禁城的正門，建於明代永樂十八年（一四二〇），建築呈「凹」字形，沿襲古代門闕形制。午門整體通高近三十八米，是紫禁城最高的建築。

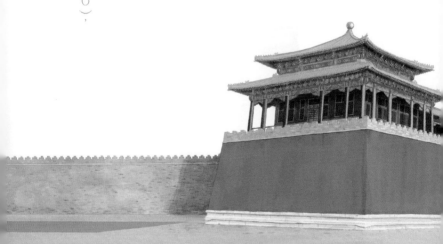

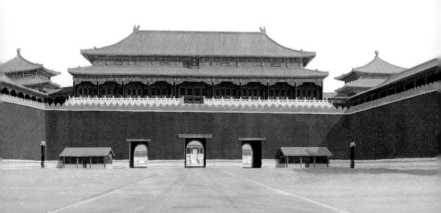

午門之門

午門正中朝外開三門，但因兩側各有一座掖門，因此朝內實開五門，俗稱「明三暗五」。

正中的門為皇帝專用，此外皇后在大婚時，可以乘坐喜轎經中門進宮一次；

另通過殿試選拔的狀元、榜眼、探花，中榜後可從中門出宮一次。

東側門供文武官員出入，西側門供宗室王公出入。

左右掖門平時不開，皇帝在太和殿舉行大典時，文武百官才由兩掖門出入。

一月

JAN

22

午門 五鳳樓

午門由五座樓閣組成，高低錯落，左右翼形若大鳥展翅，故又稱為五鳳樓。

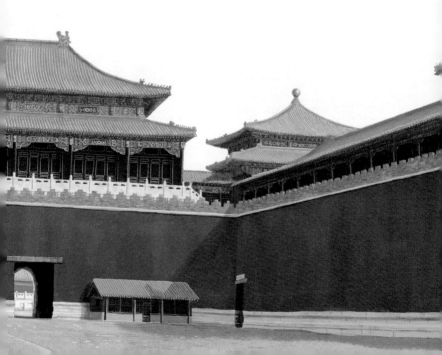

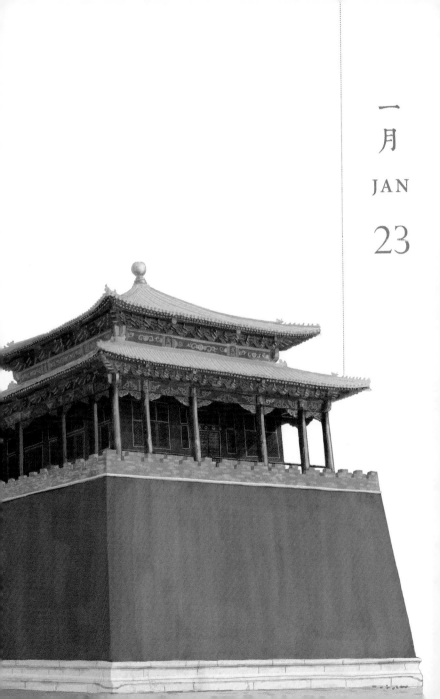

一
月

JAN

23

午門「凹」字形

午門的平面呈「凹」字形，沿襲了唐朝大明宮含元殿以及宋朝宮殿丹鳳門的形制，而這些都是從漢代的門闕演變而成的。

一

月

JAN

24

臘月迎新　嘉平書福

「嘉平」是臘月的別稱。每年臘月初一，皇帝在重華宮或建福宮書福，並將「福」字賜給大臣。在乾隆朝當了三十一年尚書的王際華，積歷年所得共二十四幅「福」字，裝裱懸掛，名為「二十四福堂」。

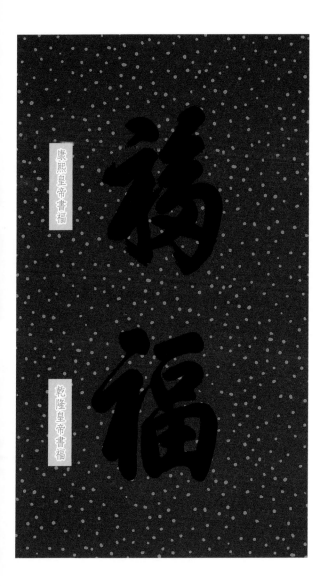

康熙皇帝書福

乾隆皇帝書福

一月
JAN
25

午門 獻俘禮

「獻俘禮」是每當戰爭凱旋，將俘虜的敵首獻給皇帝的儀式。

在明代「獻俘」猶如作秀，皇帝說一聲「拿去」，左右近臣即齊喊「拿去」，然後四人、八人、十六人……直至三百六十人齊聲吆喝，使得俘虜心驚膽戰，無不俯首稱臣。

乾隆一朝，國力強盛，一共舉行過四次「獻俘禮」。

拿去！拿去！拿去！拿去
拿去！拿去！拿去！拿去
拿去！拿去！拿去
拿去！拿去！拿去
拿去！拿去！拿去
拿去！拿去
拿去

拿去！拿去！拿去！拿去！拿去！拿去！拿去！拿去！拿去！
拿去！拿去！拿去！拿去！拿去！拿去！拿去！拿去！拿去！
拿去！拿去！拿去！拿去！拿去！拿去！拿去！拿去！
拿去！拿去！拿去！拿去！拿去！拿去！拿去！拿去！
拿去！拿去！拿去！拿去！拿去！拿去！拿去！拿去！
拿去！拿去！拿去！拿去！拿去！拿去！拿去！拿去！
拿去！拿去！拿去！拿去！拿去！拿去！拿去！拿去！
拿去！拿去！拿去！拿去！拿去！拿去！拿去！拿去！
拿去！拿去！拿去！拿去！拿去！拿去！拿去！拿去！
拿去！拿去！拿去！拿去！拿去！拿去！拿去！拿去！
拿去！拿去！拿去！拿去！拿去！拿去！拿去！拿去！

午門 廷杖

明代的午門廣場也是廷杖大臣的地方。所謂「廷杖」，是用棍杖擊打臣子臀部的一種刑罰。明代正德帝和嘉靖帝，都曾下令在午門外廷杖大臣，有不少大臣死於杖下。

午門 下馬碑

午門闕左門和闕右門外，都設有「下馬碑」，用滿、蒙、漢三種文字鐫刻「官員人等至此下馬」。

在明清時期，除非得到皇帝的特殊恩賜，否則所有王公大臣到紫禁城各大門口，乘轎者下轎，騎馬者下馬。

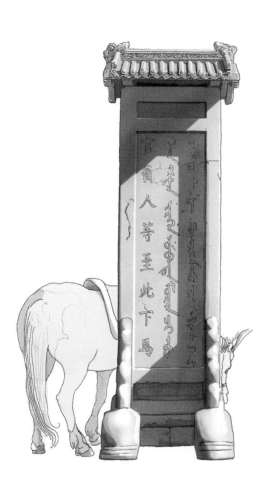

角樓

紫禁城城垣四隅之上的角樓，
原是作為觀察、守望、防衛之用、
但因其結構精巧、玲瓏別致，更具裝飾功能與觀賞價值。
角樓結構複雜，傳說設計者受魯班蟈蟈籠子的啟發，
才有了這「九樑、十八柱、七十二條脊」的設計。

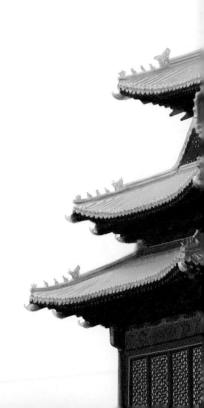

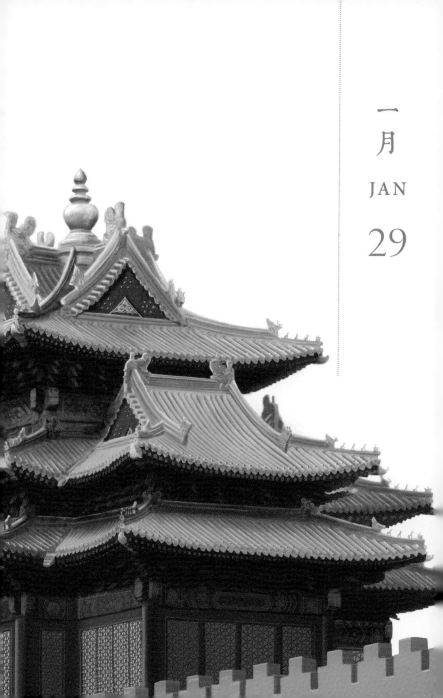

一
月
JAN

29

角樓瓦件

角樓是皇宮的「牆頭首飾」，設計很精緻，每座各動用三萬一千多個建築構件，單琉璃瓦件名稱就有一百多種。角樓的木架結構和小獸瓦件仍保留明代特徵，與古老的北京城對望。

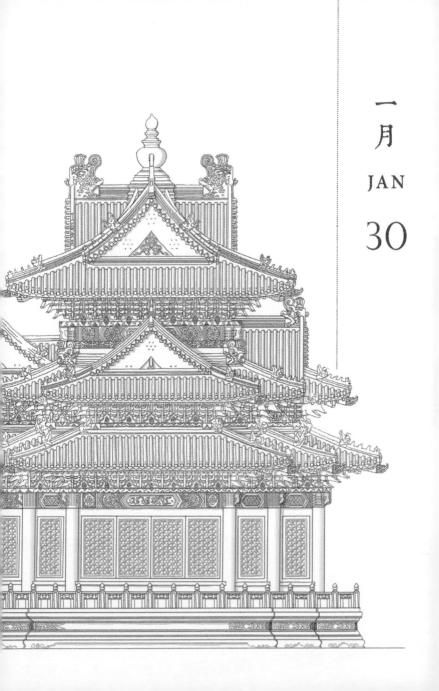

一月
JAN

30

城牆　護城河

紫禁城守衛森嚴，四周用十米多高的城牆和五十二米寬的護城河圍護，非宮廷人員或行政官員，無特殊情況是不可以進入紫禁城的。

一月

JAN

31

二

月

FEBRUARY

前
朝

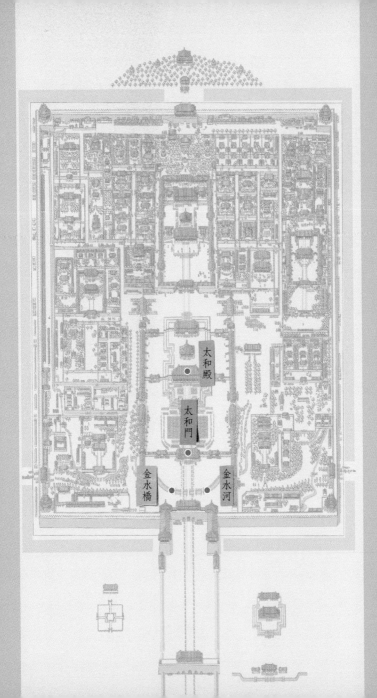

太和殿

太和門

金水橋　金水河

前朝

紫禁城建築整體按佈局和功能的不同，分為前朝與後寢兩部分，以乾清門廣場為界。前朝以中軸線上的太和殿、中和殿、保和殿三大殿為中心，此外，東有文華殿，西有武英殿，兩翼左輔右弼。凡國家大事、慶典朝賀及君臣公務都在這裏進行。

二月
FEB

1

外朝廣場

外朝廣場主要由太和門廣場和太和殿廣場組成，

是明清重要的政治及儀式典禮空間，

也是世界上最大的建築群內部廣場。

太和門廣場是明代「御門聽政」之處，

太和殿廣場則是舉行國家重大慶典的地方。

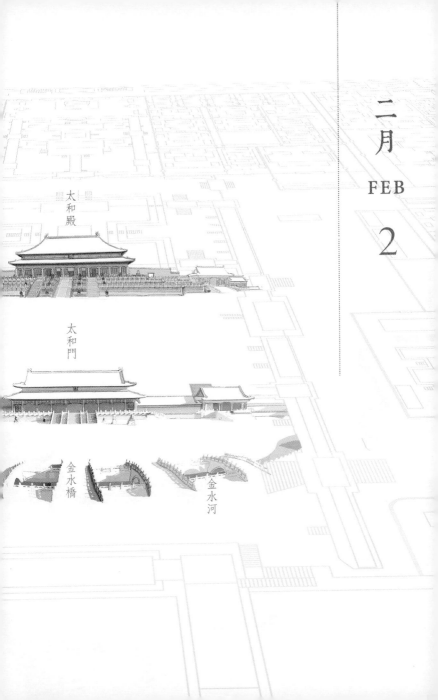

二月
FEB
2

太和殿

太和門

金水橋

金水河

太和門廣場

太和門廣場面積兩萬六千平方米，僅次於太和殿廣場。

太和門廣場上有內金水河流經，河上有五座金水橋。

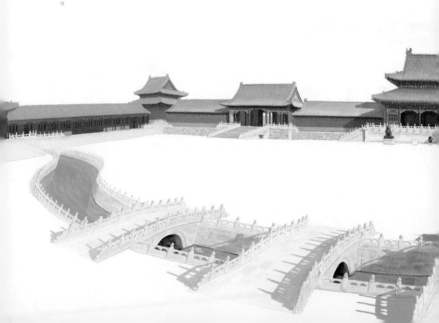

二月
FEB

3

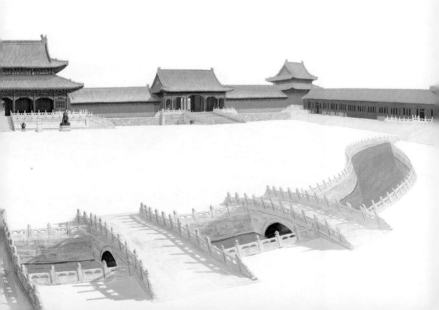

金水河與金水橋

太和門前的內金水河像皇帝的彎弓，金水河上的五座石橋如同搭在弓上的五支箭，象徵五常之道：仁、義、禮、智、信。

二
月

FEB

4

太和門

太和門是外朝三大殿的正門。
明朝在這裏舉行「御門聽政」，
是皇帝處理常朝事務之處。

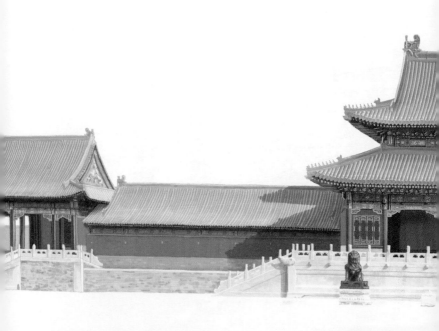

二月
FEB
5

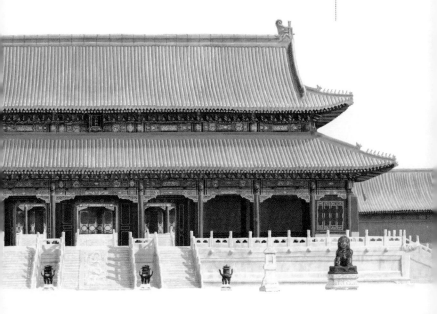

太和門

清軍入關後的第一任皇帝——
順治帝在太和門登基。

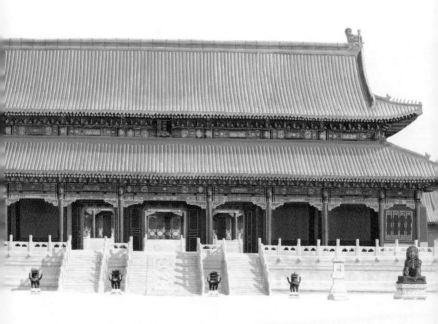

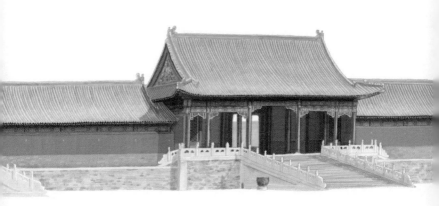

太和門 銅獅子

把守太和門的這對銅獅子，總高超過四米。

雄獅居左，右足踏繡球，象徵皇家權力和一統天下；

雌獅居右，左足撫幼獅，象徵子嗣昌盛。

元宵節 賞花燈

元宵節時，紫禁城裏懸掛著各式各樣的花燈，並且會在宮中舉行宴會。

清宮上元節定在正月十四日至十六日三天，

這三天內官員要穿朝服，但不理刑名，也不辦公。

二月
FEB

8

太和門 吉祥缸

太和門西貞度門前，陳設著一對鐵缸，為明代弘治四年（一四九一）所鑄造，至今已經有五百多年歷史了。

大明弘治四年御用監吉日造

石別拉

在太和門前兩側，協和門和熙和門的石欄杆望柱上，有名為「石別拉」的特殊構造，傳說有類似報警器的功能。每當遭遇緊急情況，守兵便會吹響小孔，發出類似螺號的「嗚、嗚」聲以作警報。

三大殿

三大殿是紫禁城內最尊貴的建築，以太和殿為首，中和殿、保和殿前後序列。

太和殿

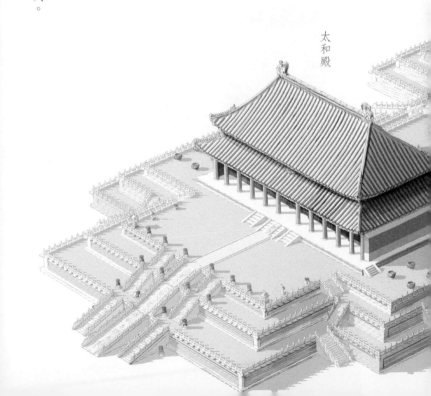

保和殿

中和殿

清帝退位

歷史上的今天，一九一二年二月十二日，隆裕太后帶著清王朝年僅六歲的皇帝溥儀，頒佈退位詔書，結束了清朝的統治，也終結了中國兩千多年的封建君主專制制度。

旋選舉為總理大臣當茲新舊代謝之際宜有南北統一之方即由袁世凱以全權組織臨時共和政府與民軍協商統一辦法總期人民安堵海宇乂安仍合滿漢蒙回藏五族完全領土為一大中華民國予與皇帝得以退處寬閒優游歲月長受國民之優禮親見郅治之告成豈不懿歟欽此

宣統三年十二月二十五日

旨朕欽奉

隆裕皇太后懿旨前因民軍起事各省響應九夏沸騰

生靈塗炭特命袁世凱遣員與民軍代表討論大局

議開國會公決政體兩月以來尚無確當辦法南北

睽隔彼此相持商輟於途士露於野徒以國體一日

不決故民生一日不安今全國人民心理多傾向共

和南中各省既倡議於前北方諸將亦主張於後人

心所嚮天命可知予亦何忍因一姓之尊榮拂兆民

之好惡是用外觀大勢內審輿情特率皇帝將統治

權公諸全國定為共和立憲國體近慰海內厭亂望

治之心遠協古聖天下為公之義袁世凱前經資政

三大殿

從台基下兩邊廊廡觀看三大殿，中和殿的體積和高度都明顯比前後兩殿低矮，構成一個不尋常的空間佈局，展示建築的崇高不僅在其本身，還在於空間。天的重要性在整組建築中顯而易見，非常浩大。

二月
FEB

13

太和殿廣場

太和殿廣場面積三萬餘平方米，
這座大廣場上有紫禁城最大的建築——太和殿。
廣場之大，更加烘托出太和殿之宏偉壯觀。

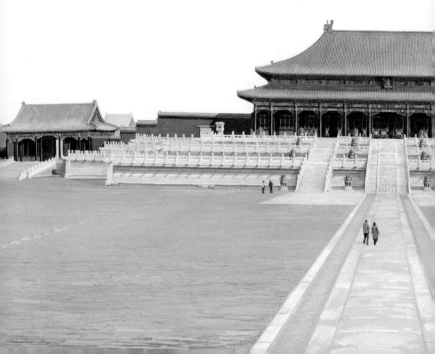

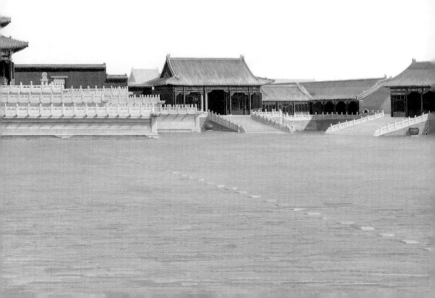

太和殿

太和殿是明清帝王舉行國家重大典禮的場所。例如登基典禮、大婚典禮、冊立皇后禮、命將出征禮等。

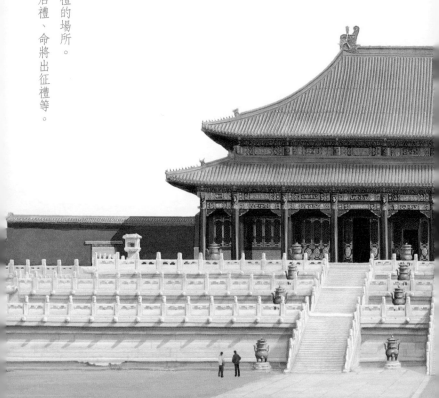

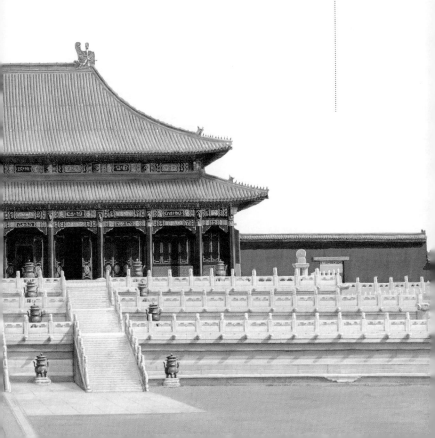

二
月
FEB

15

太和殿 萬國來朝

《萬國來朝圖》是清代乾隆年間皇帝命宮廷畫家創作的紀實畫作，展現了當時新年時節太和殿前萬國朝賀的場景。

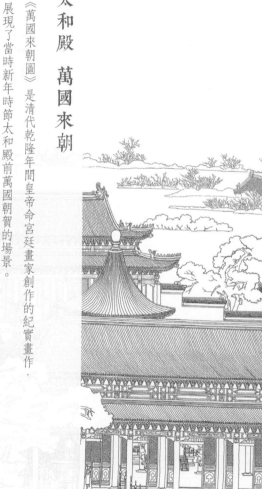

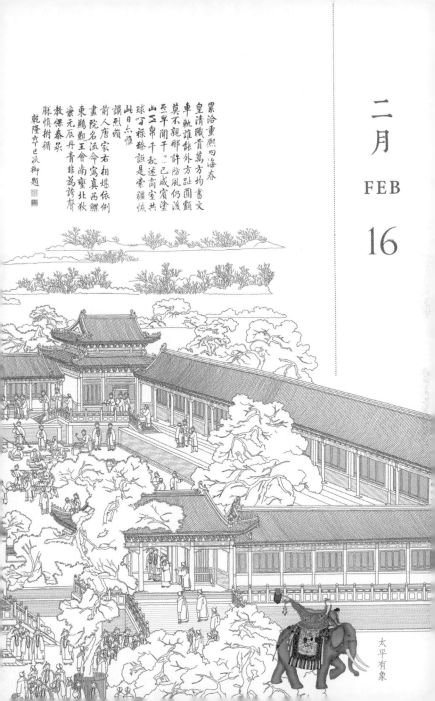

二月
FEB

16

累洽重熙四海春
皇清職貢萬方均書文
車軌誰能外方趾圓顱
莫不親邪許防風仍後
丕冒闡干己戚賓墀
山工帛千秋述商室共
球子祿臻詎是索彊怀
此日六惟
謨烈纘
前人唐家右相想依例
畫院名流命寫真兩解
東鶼鶒王會南靈北狄
稟元辰丹青非為誇脺
麻保樹循
教保泰豈
乾隆卒巳沃御題

太平有象

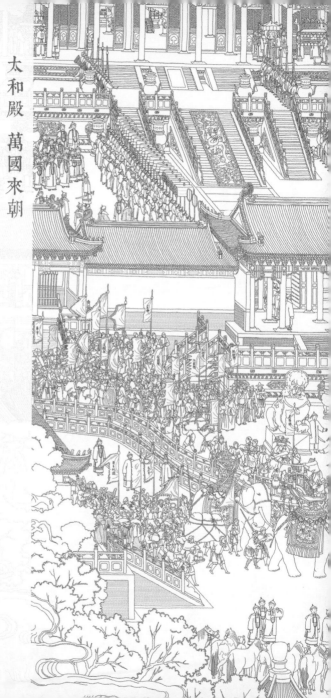

太和殿 萬國來朝

在太和門前可以看到萬國使者。有的來自西方的荷蘭、英吉利、法蘭西等國，有的來自日本、朝鮮、安南等周邊諸國，還有周邊少數民族政權派來的使者。

二月
FEB

17

太和殿 常朝儀

清代每逢每月初五、十五、廿五日會在太和殿舉行常朝儀。常朝儀上百官集會，禮儀性地向太和殿上的皇帝行禮，外藩來朝的使者也會在常朝日向皇帝行禮。舉行朝會時會鳴鞭，以警告大臣肅靜。

二月

FEB

18

鳴鞭校尉

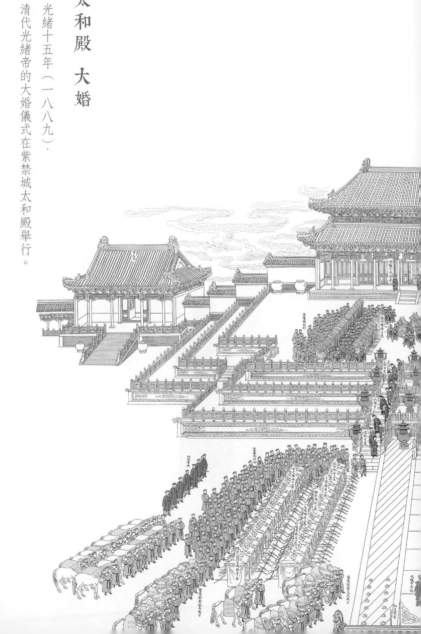

太和殿　大婚

光緒十五年（一八八九），

清代光緒帝的大婚儀式在紫禁城太和殿舉行。

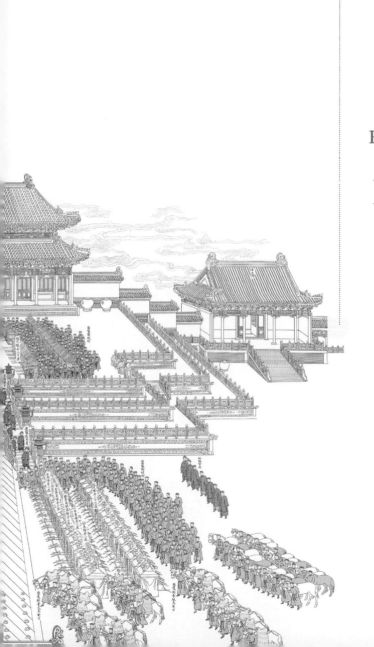

太和殿 大婚

畫面所反映的場景是皇帝大婚的「大徵禮」。

「大徵禮」是皇帝向皇后娘家贈送大婚禮物的儀式。

畫中太和殿廣場的儀式完畢，

持節使者正準備引領隊伍向皇后娘家出發。

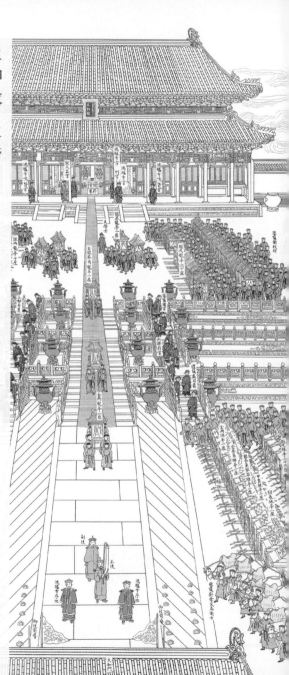

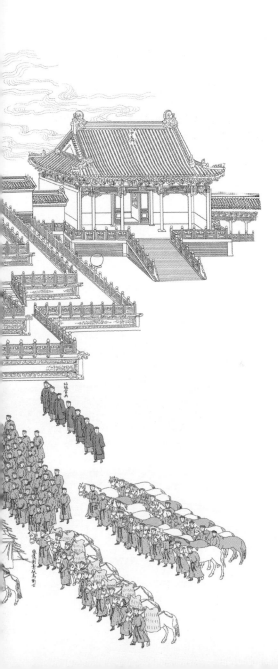

弘義閣

清代弘義閣為內務府銀庫，收存金、銀、制錢、珠寶、玉器、金銀器皿等。皇帝、皇后筵宴所用金銀器皿由銀庫預備，用畢仍交該庫收存。

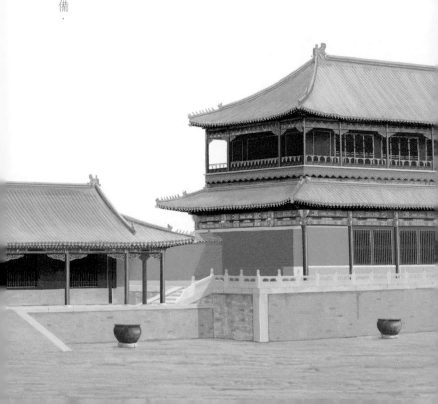

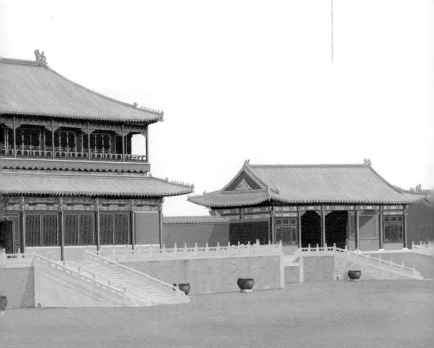

體仁閣

康熙年間，皇帝曾詔內外大臣舉薦博學之士在體仁閣試詩比賦。乾隆年間重建體仁閣後，將此處作為清代內務府緞庫。清代各朝御容畫像也曾收藏於此。

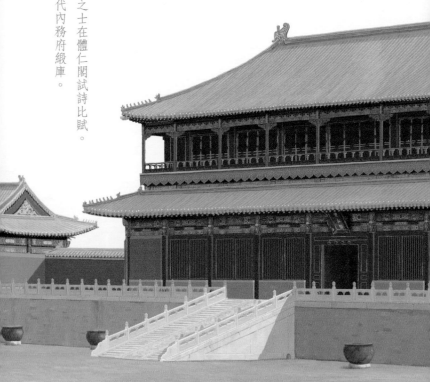

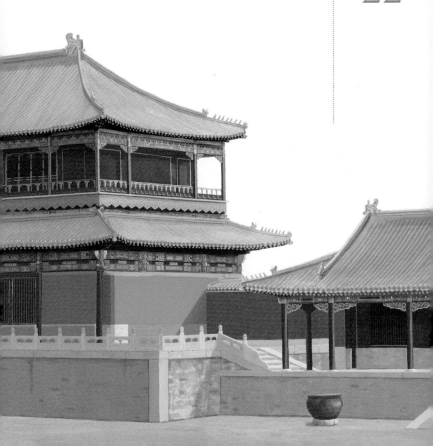

太和殿 品級山

清朝舉辦大典時，擺放在太和殿廣場上的品級山，東西各兩行，各按正、從一品始，至正、從九品止，各十八座，總共七十二座，為官員指引站立的位置。

太和殿 牌匾

三大殿的牌匾上，原來有兩種文字：滿文和漢文。一九一五年袁世凱稱帝，他登基後去掉了牌匾上的滿文，並把漢文移到了中間位置。

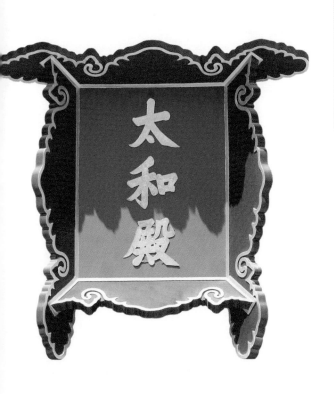

太和殿

太和殿 大吻

太和殿正脊兩端有一對大吻，各由十三塊琉璃構件組成。吻高三米多、重四噸多，是宮中最巨大的大吻。

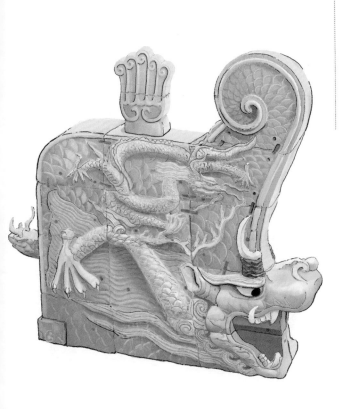

太和殿　仙人走獸

太和殿每個簷角上都排列著琉璃仙人和走獸，除仙人外，各有十隻走獸，數量之多為現存古建築之最。

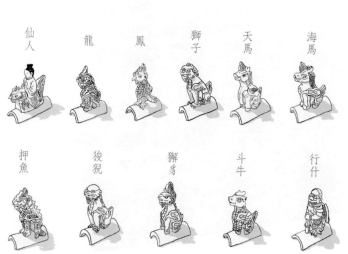

仙人　　龍　　鳳　　獅子　　天馬　　海馬

押魚　　狻猊　　獬豸　　斗牛　　行什

太和殿　三交六椀菱花槅心

三交六椀菱花是清代宮殿建築中門窗槅心花紋裝飾之最高等級，由三根櫺子交叉相接為花瓣，相交點裝飾為花心。

太和殿的門窗，使用的就是最高等級的三交六椀菱花槅心。

二

月

FEB

27

太和殿 日晷

日晷是中國古代測日影以定時間的計時器，利用一日之內太陽投影的方向變化來測定並劃分時刻。

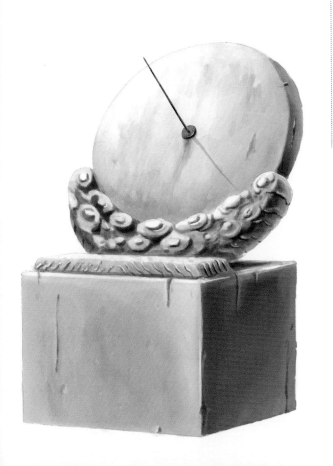

太和殿 嘉量

嘉量是中國古代標準量器，有方形、圓形兩種。太和殿前的嘉量為方形形制。嘉量與日晷陳設於宮殿前，是皇權的象徵。

三 月

MARCH

前朝

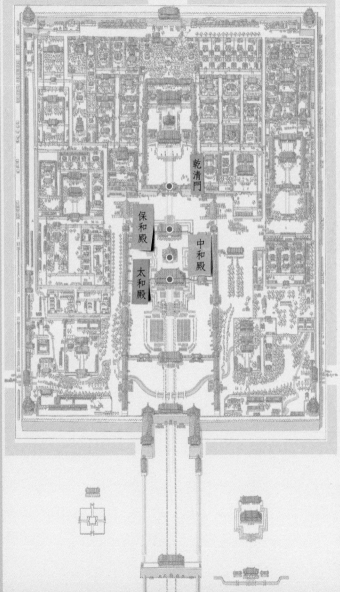

乾清門

保和殿

中和殿

太和殿

太和殿 銅香爐

太和殿三層台基上置有十八座鼎式銅爐，舉行典禮時，爐中會燃起檀香、松枝，在太和殿周圍形成一片雲騰霧繞的景象。

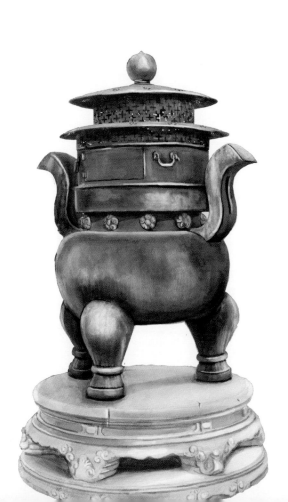

太和殿 銅龜

太和殿前設有一對銅龜，銅龜腹內是空的，便於在大典時燃香，香霧會從銅龜口中吐出。

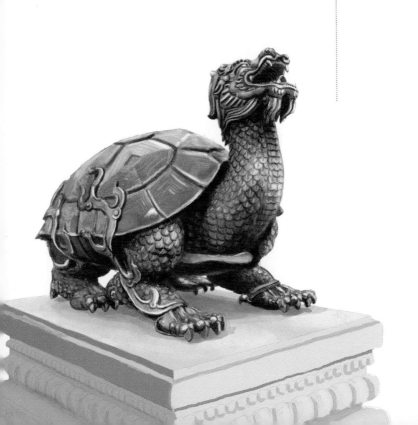

太和殿 銅鶴

一對銅鶴設於銅龜前面，銅鶴腹內也是空的，可以燃香。與銅龜一起象徵江山永固、福壽綿長。

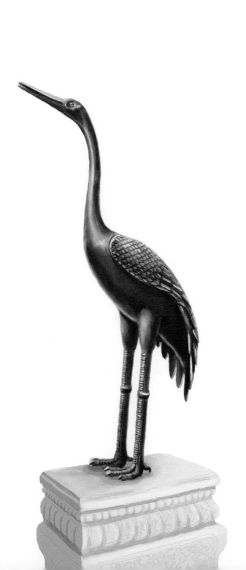

太和殿　鎏金銅缸

太和殿兩側各陳設有兩口鎏金銅缸。銅缸鑄造於清代乾隆朝，每口重三千多公斤。

大清乾隆年造

太和殿

太和殿面闊十一間，進深五間，建築面積兩千三百七十七平方米，連同台基通高三十五點五米，是中國現存最大的木結構建築。

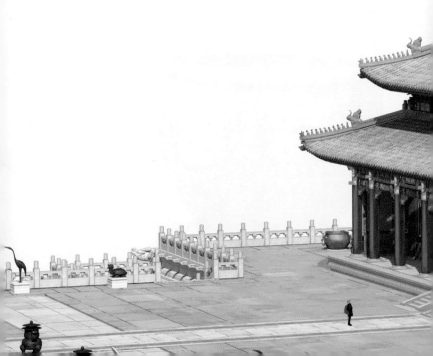

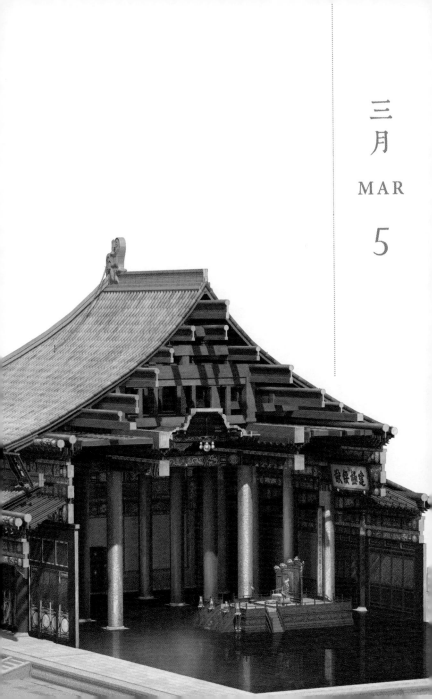

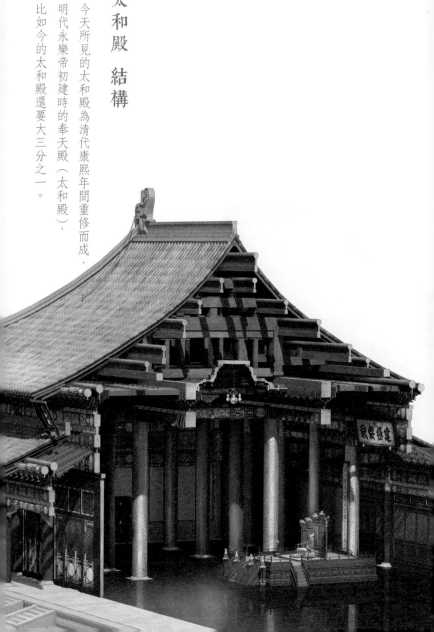

太和殿　結構

今天所見的太和殿為清代康熙年間重修而成，明代永樂帝初建時的奉天殿（太和殿），比如今的太和殿還要大三分之一。

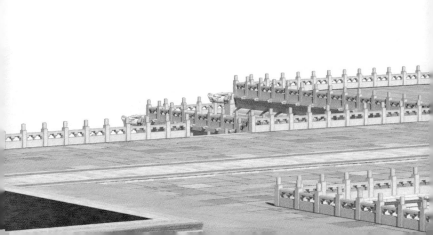

三月
MAR

6

太和殿「建極綏猷」匾額

「建極綏猷」四個字為乾隆皇帝御筆，懸掛在太和殿寶座的上方，意思是：天子承擔著上對皇天、下對庶民的雙重神聖使命，既要承天而建立法則，又要撫民以順應天道。

綏，原為供挽手上車的繩索，又指安撫。

猷，計劃、策劃。

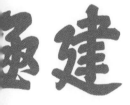

建、建立、制定。

太和殿 軒轅鏡

太和殿寶座的正上方有「盤龍藻井」，藻井內、龍頭下懸著一顆晶亮的圓球，稱為「軒轅鏡」。據說「軒轅鏡」可以分辨真假天子。袁世凱登基時，因為心虛，害怕軒轅鏡會掉下來砸死自己，於是下令將龍椅往後移了三米。

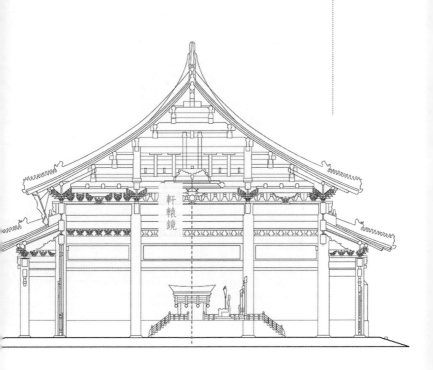

太和殿 地毯

太和殿內鋪設著紅地雙龍戲珠栽絨地毯，
這是紫禁城宮殿內最大的一塊地毯。

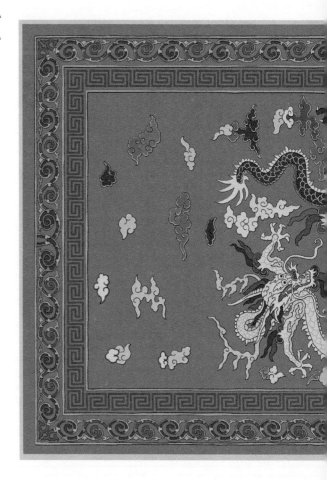

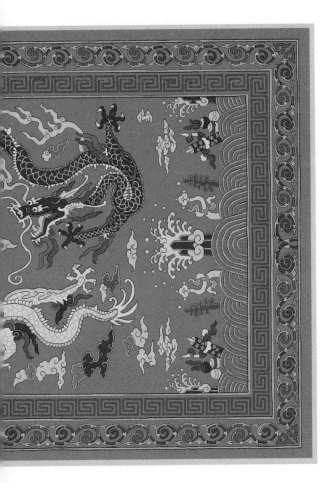

太和殿　金龍柱

太和殿內有六根蟠龍金柱，金柱之間、平台之上，安設屏風、寶座。

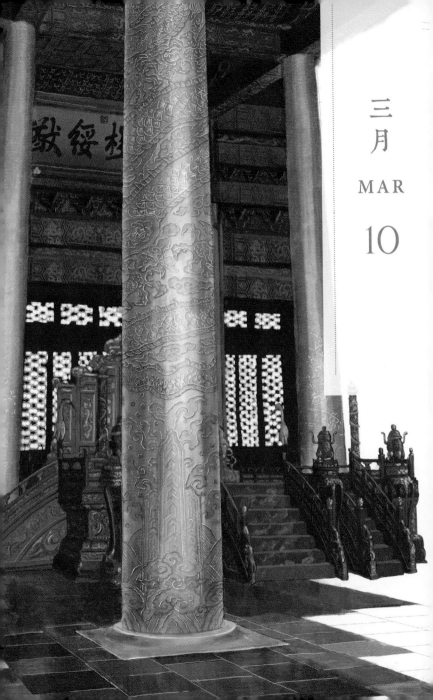

太和殿 金柱龍紋

太和殿內的每根金柱上各繪一條巨龍，龍身纏繞升騰，龍頭昂首張口，似在穿雲駕霧。六根金龍柱上的龍頭全都朝向皇帝的寶座。

此圖像為金柱龍紋的展開效果。

三月
MAR
11

太和殿 金磚

太和殿內地面共鋪設金磚四千七百一十八塊。

金磚產自蘇州、松江等地，選料精良，製作工藝複雜，從選土煉泥、踏熟泥團、製坯晾乾、裝窯點火、文火熏烤、熄火窨水到出窯磨光，往往需要一年半時間。

因其質地堅密，敲之若金屬般鏗然有聲，故名金磚。

64厘米

咸豐貳年成造細料貳尺見方金磚

江南蘇州府知府鍾慶選照磨周存顏管造

大
二甲
窯戶豐順中造

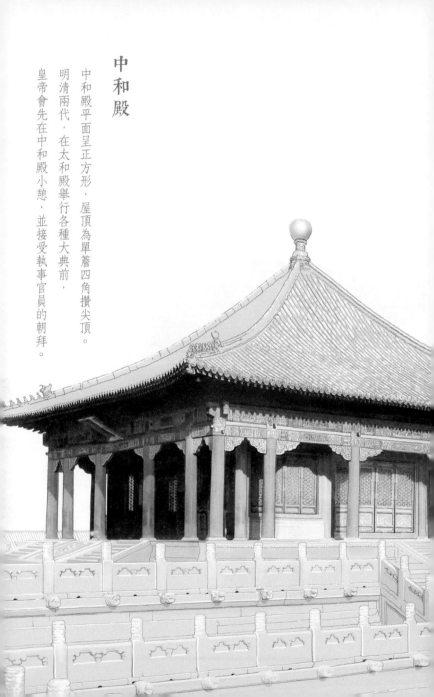

中和殿

中和殿平面呈正方形，屋頂為單簷四角攢尖頂。明清兩代，在太和殿舉行各種大典前，皇帝會先在中和殿小憩，並接受執事官員的朝拜。

三月
MAR

13

中和殿 中心點

中和殿名稱取自《禮記・中庸》：

「中也者，天下之大本也；和也者，天下之達道也」，意在推崇中庸之道。

三

月

MAR

14

中和殿寶頂

中和殿 寶頂

中和殿寶頂銅胎鎏金，通高三米多，金碧輝煌。

傳說當清早的陽光照射在中和殿的寶頂上時，

反射的金光會落在宮外正東方向燈市口二郎廟中的二郎神像上，

形成「燕京小八景」中的「回光返照」。

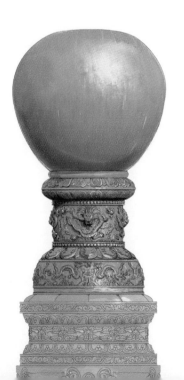

中和殿 寶頂結構

中和殿寶頂由三部分組成，上為銅製鎏金頂珠，下面是銅製鎏金基座，再下是琉璃基座。

銅製鎏金頂珠

銅製鎏金基座

上枋

上梟

束腰

下梟

下枋

圭角

壓當條

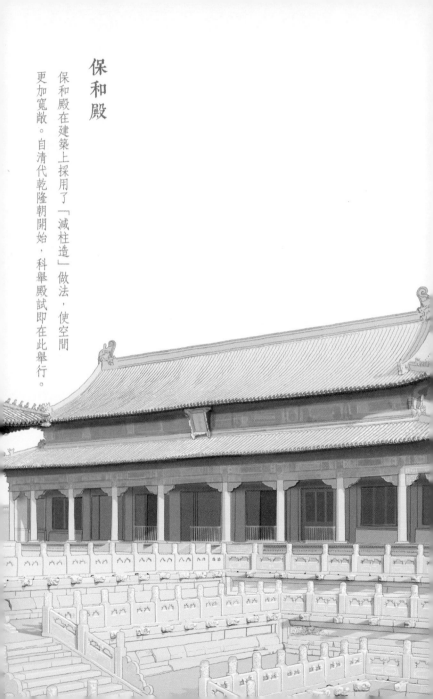

保和殿

保和殿在建築上採用了「減柱造」做法，使空間更加寬敞。自清代乾隆朝開始，科舉殿試即在此舉行。

三月
MAR

17

中和殿　肩輿

中和殿內曾陳列有御用八人抬肩輿。每逢太和殿大典，皇帝都要乘肩輿從乾清門來到中和殿。

保和殿 殿試

清代自乾隆朝開始，殿試在保和殿舉行，由皇帝親自命題並主持，是科舉制度中最高級別的考試。

三層高台

三大殿的石台基，層疊三重，地面台高八米多，埋深達七米以上，面積有兩萬五千多平方米，三層高台平面呈「土」字形，五行土居中，象徵王土居中。

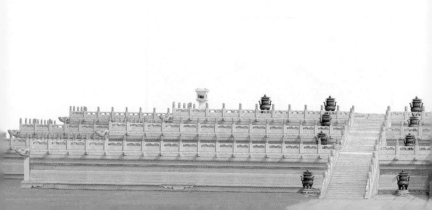

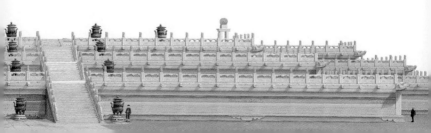

千龍吐水

三大殿的三層台基欄杆底部安裝有排水石雕螭首，每逢大雨，即現千龍吐水的祥瑞景象，寓意深遠，氣勢磅礴。

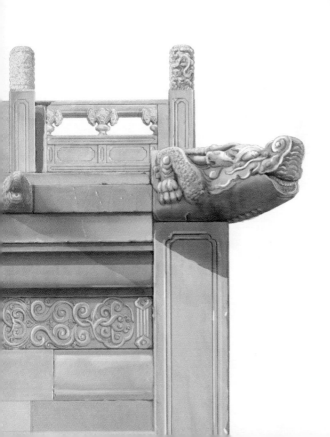

三月
MAR

21

欄板 望柱

三大殿高台上設有數量眾多、紋飾精美的欄板、望柱，細細數來，欄板總計一千四百一十四塊，望柱總計一千四百六十根。望柱上雕刻著生動華美的祥雲龍鳳圖案。

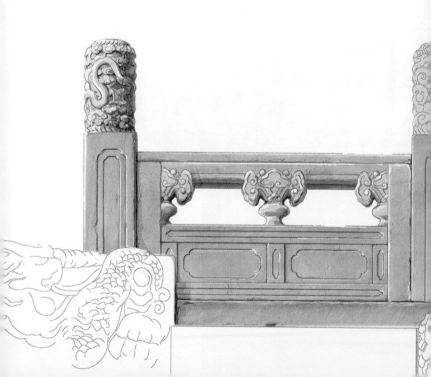

三月

MAR

22

望柱

欄板

雲龍大石雕

保和殿後的雲龍大石雕，長十六米多，寬三米，厚將近兩米。

清代乾隆帝命人鑿去明代原有雕飾，重新雕刻，保留至今。

由此推斷，石雕所使用的原材當不止二百噸。

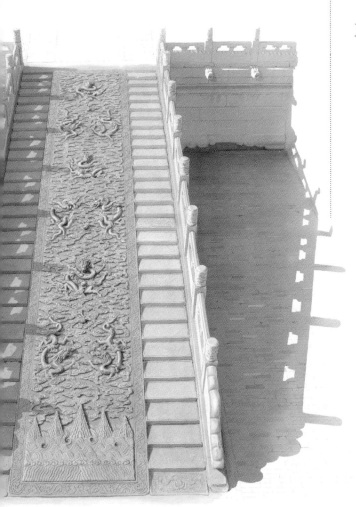

乾清門廣場

乾清門廣場在保和殿後，東西二百米、南北五十米，中間最窄處僅約三十米。

回望三大殿

後宮建築群都較低矮，
站在保和殿後八米多的高台上鳥瞰後宮，
卻只能見到內廷殿宇如連綿起伏的金黃波濤，
明明一覽無餘，卻又甚麼都看不見，
關鍵就在乾清門廣場這短短三十米的距離。

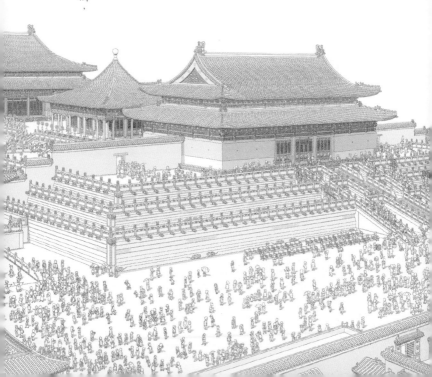

三

月

MAR

25

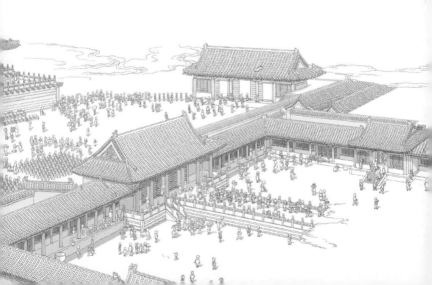

乾清門廣場

乾清門廣場是前朝與後寢的分野。

清代皇帝在前朝處理「國事」，在後寢處理「家事」，換言之，這裏是「國」與「家」的交界。

前朝大臣、後宮內侍，除非得到皇帝恩准，否則一生也走不過這一界線。

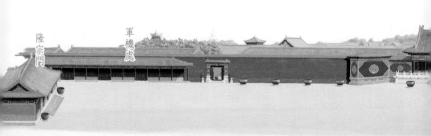

隆宗門　　　　　　軍機處

九卿值房

景運門

乾清門

乾清門規格比三大殿的正門太和門略低，形制雖小，卻最精緻。門前設銅鎏金獅子一對。

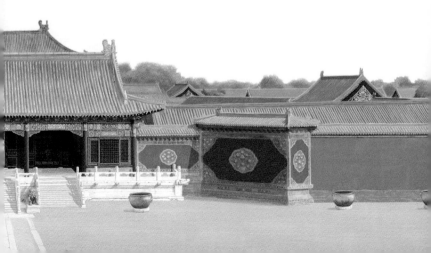

乾清門　御門聽政

明朝規定文武官員每天拂曉到奉天門（太和門）早朝，稱為「御門聽政」。

清朝沿襲明朝「御門聽政」制度，地點則移至乾清門。

三月
MAR

28

乾清門　琉璃花

乾清門兩側設有八字琉璃影壁，壁心盒子和岔角雕飾有精美的琉璃花卉。

三月
MAR

29

隆宗門

隆宗門位於乾清門廣場西側，門內北側為軍機處值房，門外正西為慈寧宮區。此門是聯結內廷與外朝西路及通往西苑的重要通道，非奏事、待旨及被宣召，即使王公大臣也不許私入。

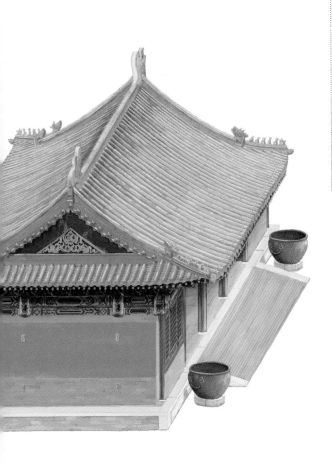

隆宗門　箭鏃

清代嘉慶朝，「天理教」教徒攻進紫禁城，與清軍在隆宗門外展開激戰。

在事變平息後，嘉慶帝下令將箭鏃留在隆宗門的門匾上，作為警示。

直至今天，我們仍能看到隆宗門門匾上的箭鏃。

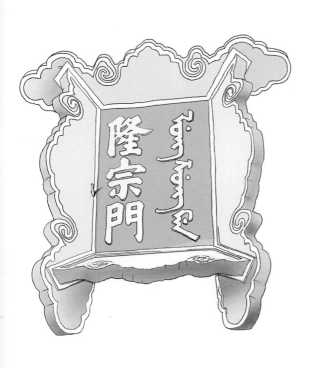

隆宗門

四月

APRIL

前朝

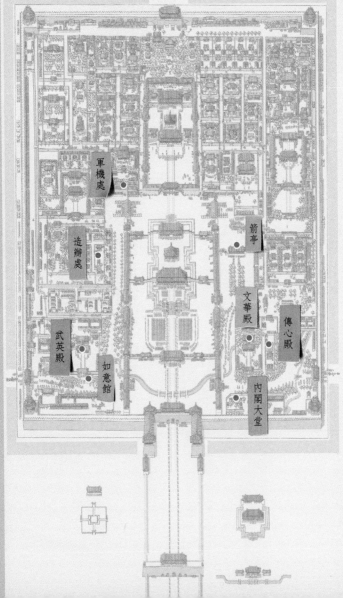

軍機處

造辦處

前亭

文華殿

傳心殿

武英殿

如意館

內閣大堂

內閣

明代內閣是皇帝的咨政機構，永樂朝中期以後，內閣職權逐漸增大，後成為明代行政中樞。

內閣

武英殿

中軸

文淵閣

文華殿

傳心殿

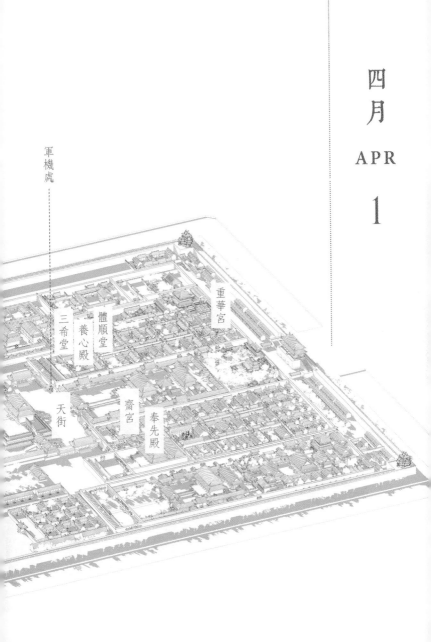

四月
APR

1

軍機處

重華宮

三希堂
體順堂
養心殿

天街
齋宮
奉先殿

內閣大學士

明太祖廢丞相，以大學士作為顧問，後來以大學士為內閣長官，起草政令、批答奏章。內閣長官官品雖低，卻握宰相之權。清代大學士的品級雖然提高了，職權卻被削弱了。

解縉

楊士奇

商輅

四月
APR

2

李東陽

嚴嵩

張居正

教育朝廷寵數禮特重
于襃榮肆緣報本之心
誕示敕之命亦惟有
德始稱厥名尔譚氏乃
南京廣西道監察御史
王欽之母惠朗知書溫
恭守禮佐良人之儒業
行重鄉評成令子之才
名榮登臺憲顧慈齡之
未艾屬祿養之方隆揆
厥彝章可無襃寵茲特
封為孺人茂膺冠帔之
華永示家庭之式

弘治十八年八月二十日

敕命

敕命是皇帝任官封爵和告誡臣僚的文書。

這份《明孝宗皇帝弘治敕命》現藏於日本東京大學，內容為敕封南京廣西道監察御史王欽的父母。

這份敕命由內閣草議進呈，經審署複議後，才傳達給下級部門依章實施。

奉
天承運
皇帝勅曰旌獎賢勞乃朝廷
之著典顯揚親德亦人
子之至情顧惟風紀之
臣具有嚴慈之慶肆推
褒寵寶倍常倫爾王聰
乃南京廣西道監察御
史欽之父潔己自修與
人不苟負壯心于科第
獨抱遺經嚴義訓于家
庭遂成賢子憲臺奏績
名動班行命秩推恩光
生綸綍眷國章之伊始
見世業之有徵茲特封

軍機處

軍機處是雍正帝一手創立的中央最高輔弼機構，凌駕於內閣之上。在一百八十多年中，一直與養心殿一起構成清王朝最緊密的權力中樞。

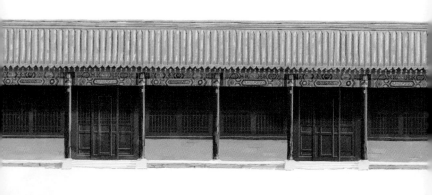

四月

APR

4

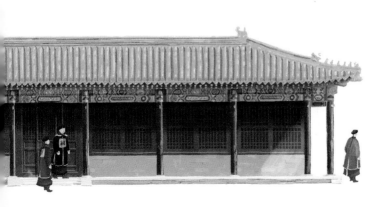

軍機大臣

軍機大臣入值內廷，參議大政，職掌中樞機要，佐皇帝庶政。

和珅在乾隆朝即曾任軍機大臣。

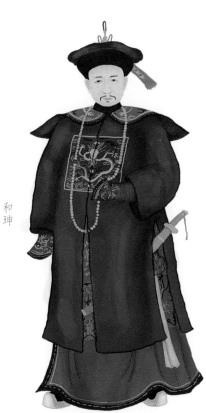

和
珅

軍機處 玳瑁眼鏡

雍正朝，在宮內的許多宮殿都備有眼鏡。

雍正帝曾令造辦處製作眼鏡，並多次將眼鏡頒賜給大臣。

軍機處曾展出的一副玳瑁眼鏡即是清代皇帝賞賜給大臣之物。

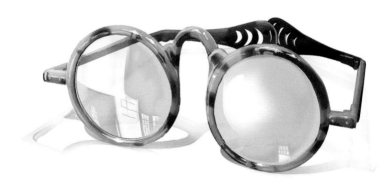

軍機處 燈籠

軍機大臣每天凌晨四點就要上班，八點左右要接受皇帝的傳喚。

軍機處曾展出的圓形角質燈籠，反映當年軍機大臣天沒亮時就入值的工作制度。

左文右武

前朝按左文（文華殿）右武（武英殿）格局佈置，象徵著皇帝施政天下的左右手。

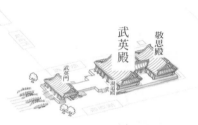

武英殿

敬思殿

武英門

斷虹橋

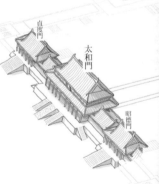

貞度門

太和門

昭德門

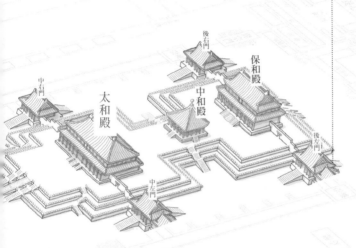

四月

APR

8

中右門

太和殿

後右門

中和殿

保和殿

後左門

中左門

文淵閣

主敬殿

文華殿

文華殿因為離太子宮近，明代曾是太子辦公的地方。明清兩朝，皇帝都在文華殿舉行經筵之禮。

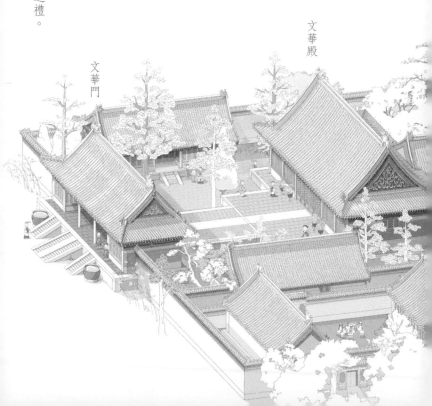

文華殿

文華門

四月
APR

9

文淵閣

主敬殿

文華殿

明清兩朝殿試的閱卷工作都在文華殿進行。

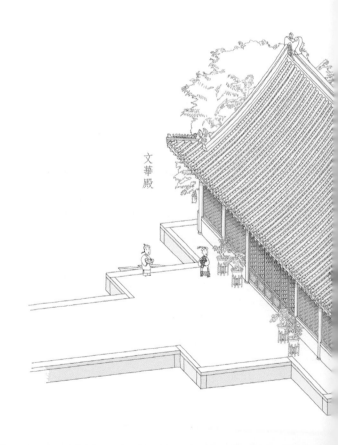

文華殿

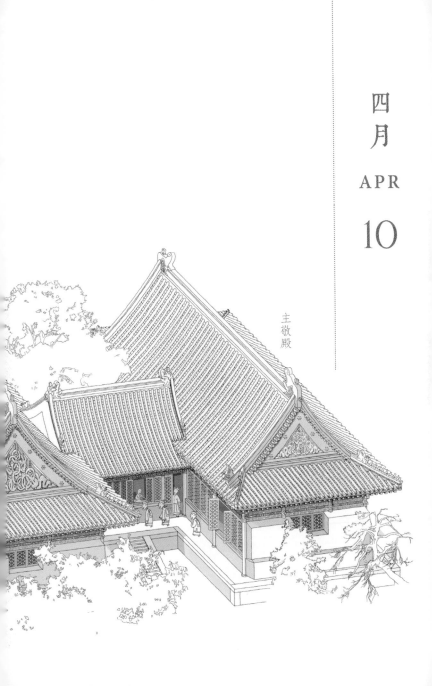

四月

APR

10

主敬殿

文華殿 經筵進講

經筵是帝王為講論經史而特設的御前講席。
這是明代文華殿舉行經筵進講時的情景。

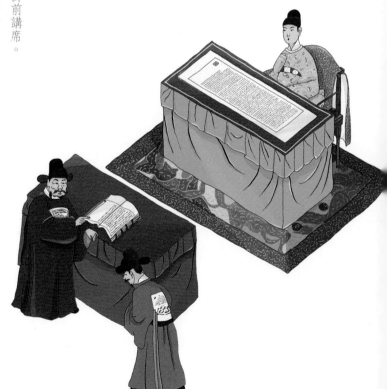

四月

APR

11

《帝鑑圖說》

明代萬曆帝九歲即位，當時身為帝師的內閣首輔張居正將歷代帝王治理天下的故事繪成圖畫，並配上淺白解說，編成《帝鑑圖說》，供小皇帝學習之用。

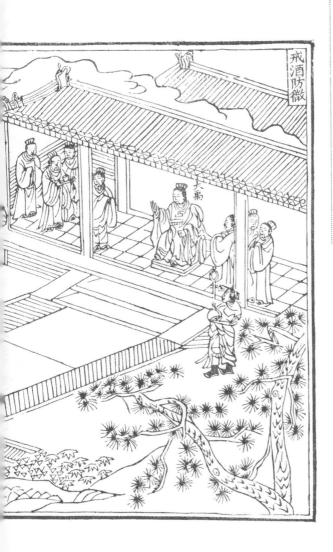

日本《大禹戒酒防微圖》

這幅畫在日本京都御所御常御殿隔扇上的《大禹戒酒防微圖》，主題明顯是受到張居正《帝鑒圖說》的影響。

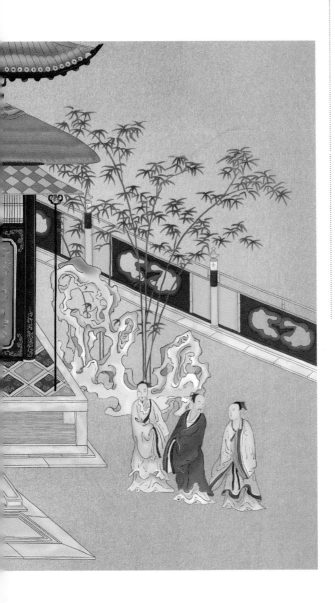

文淵閣

文淵閣於清代乾隆年間建成，形制仿浙江寧波范氏天一閣，是儲存《四庫全書》的地方。

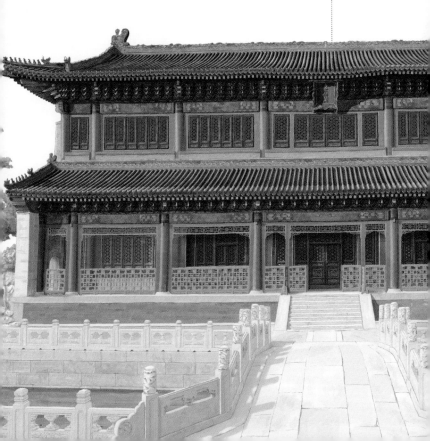

四月
APR

14

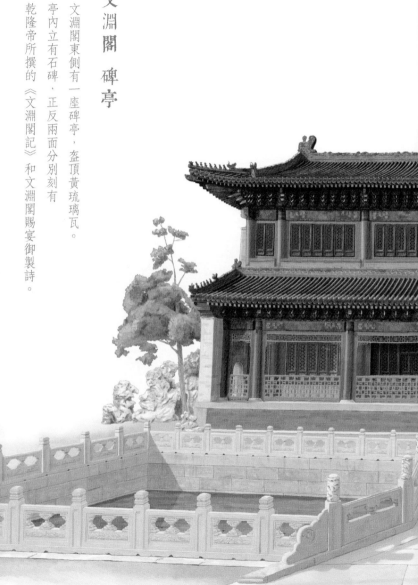

文淵閣　碑亭

文淵閣東側有一座碑亭，盝頂黃琉璃瓦。亭內立有石碑，正反兩面分別刻有乾隆帝所撰的《文淵閣記》和文淵閣賜宴御製詩。

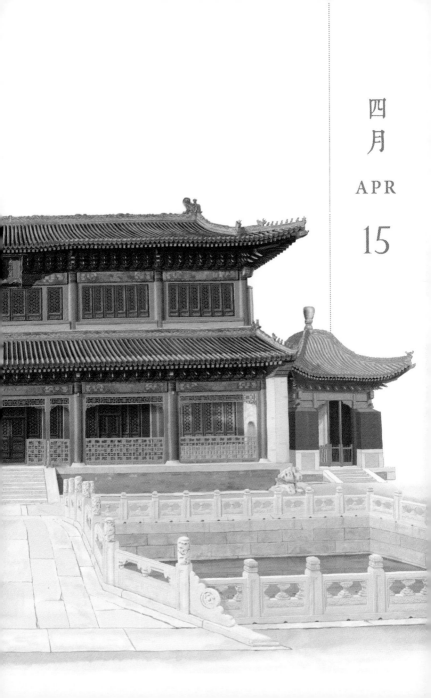

四月
APR

15

文淵閣　花脊

文淵閣正脊上有紫色琉璃龍起伏其間，
並有鑲以白色線條的花琉璃作為浪花。
寓意以水鎮火，以保藏書樓的安全。

四月
APR

16

文淵閣 《四庫全書》

《四庫全書》是中國古代體量最大的叢書，涵蓋了歷史上幾乎所有學術領域的著作。

編纂歷時二十年，全書約八億字，共有二百多萬頁，頁頁相連的話足可繞地球赤道一圈。

傳心殿

傳心殿是清代皇帝舉行經筵進講前行「祭告禮」之處。

殿內南向供皇師伏羲、神農、軒轅，帝師堯、舜，王師禹、湯、周之文武，西向供先聖周公；東向供先師孔子。

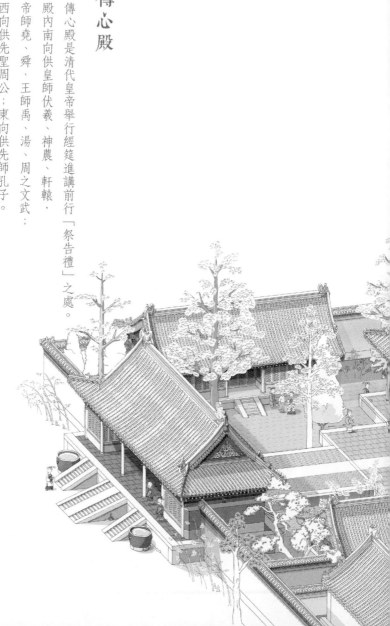

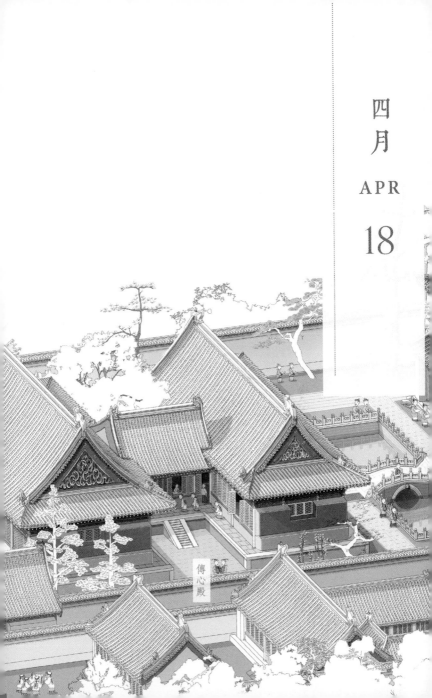

四月
APR

18

傳心殿

大庖井

傳心殿院中的大庖井，水味獨甘，甲於別井，有「玉泉第一，大庖第二」之稱。

清代每年十月依例在大庖井前祭司井之神。

四月

APR

19

武英殿

武英殿是清代最重要的皇家修書處，存放於文淵閣的《古今圖書集成》及《四庫全書總目》就是在這裏編印的。

武英門

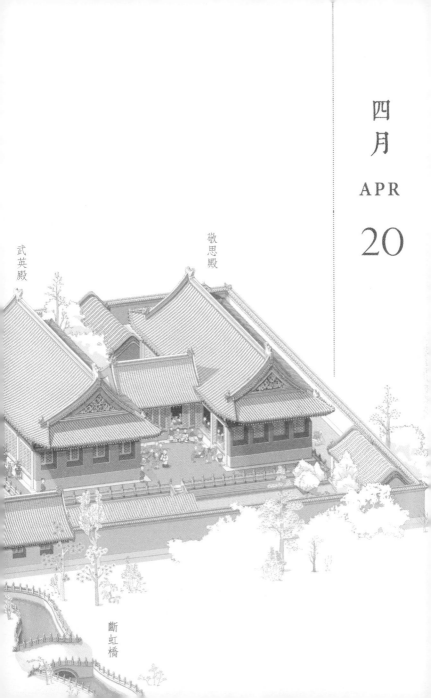

四月

APR

20

武英殿

敬思殿

斷虹橋

武英殿

乾隆朝以後，武英殿便作為專司校勘、刻印經史子集各書之處。

據統計，從清初順治朝到清末宣統朝，內府共編修了五百四十四種書籍，合計五萬八千五百餘卷。

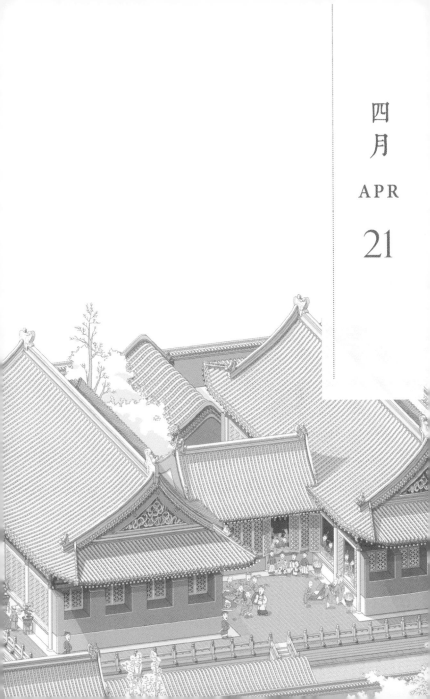

武英殿 聚珍版

「聚珍版」設於康熙朝，是清代著名殿本書，專指清代內務府武英殿所刻印的書籍，初用銅活字，後來改用木活字。

御製武英殿聚珍版

刻字

套格

擺書

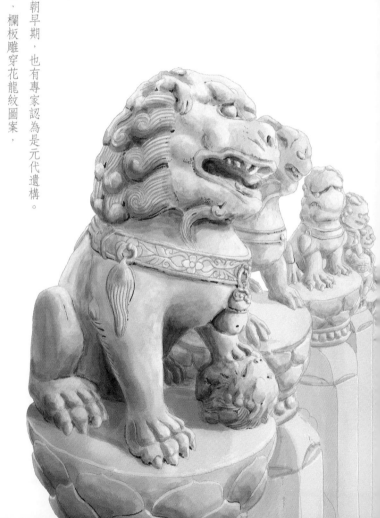

斷虹橋 獅子

斷虹橋據稱建於明朝早期，也有專家認為是元代遺構。

橋面鋪砌漢白玉石，欄板雕穿花龍紋圖案，

望柱上蹲著小石獅，造型各不相同。

四月

APR

23

斷虹橋　靠山獸

斷虹橋的坐獸稱為「靠山獸」，靠山獸的功能相當於抱鼓石，一般應用在園林中石橋的兩端。

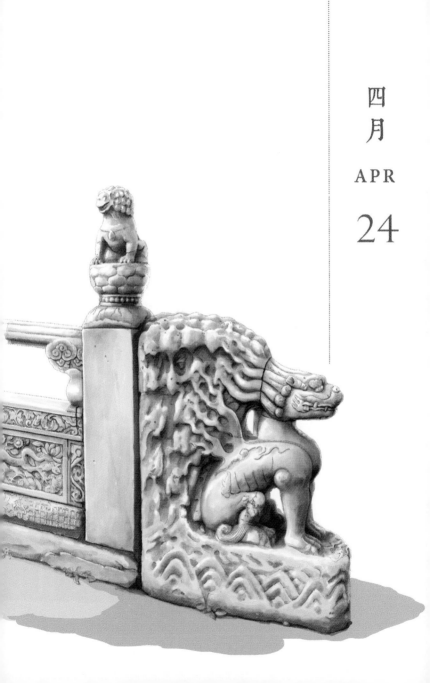

四月
APR

24

箭亭

箭亭及亭前廣場是清朝皇帝及其子孫練習騎馬射箭之所。

箭亭廣場寬敞開闊，也是殿試時考察武進士技能之處。

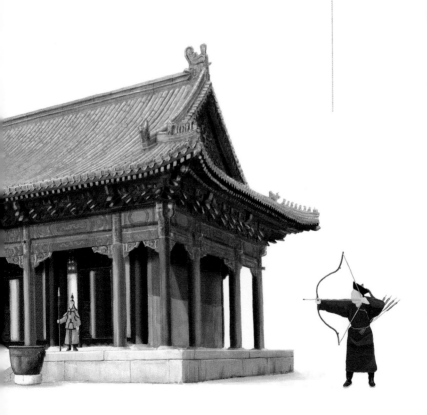

箭亭 下馬必亡

箭亭內有石碑，碑上刻有乾隆帝告誡子孫的話：

「衣服語言，悉遵舊制，時時練習騎射，不效漢俗。」

乾隆帝自己也勤練騎射本領，《乾隆皇帝一箭雙鹿圖》便是繪畫乾隆帝狩獵時一箭擊中雙鹿的場景。

造辦處

造辦處是負責製造宮內各種物品的機構。

造辦處匯集了許多技藝精湛的能工巧匠，

宮中無數優秀的工藝品都出自他們之手。

造辦

如意館

最初設立於武英殿北側，是宮中畫師作畫之處，郎世寧、艾啟蒙等西洋畫家都曾供職於此。光緒年間如意館移至北五所。

欽天監

欽天監相當於中國古代國家天文台，承擔著觀察天象、頒佈曆法的重任。清代早期，欽天監監正（相當於天文台台長）都是由外國人擔任，最著名的有湯若望、南懷仁。

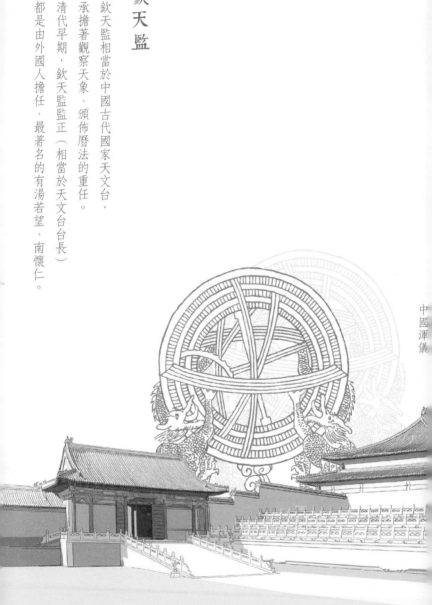

中國渾儀

四月

APR

29

欽天監　天命與天文

傳統中國文化對「天」的了解，分為「天命」和「天文」兩個方向。但無論是天命還是天文，都與國家命運有著緊密聯繫。

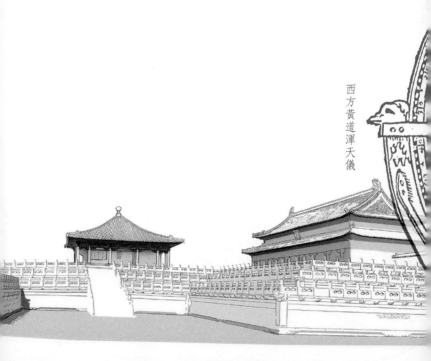

西方黃道渾天儀

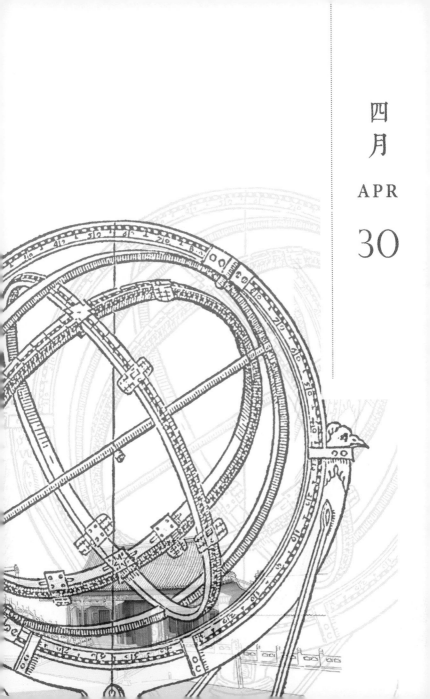

四月
APR

30

五月

MAY

後寢

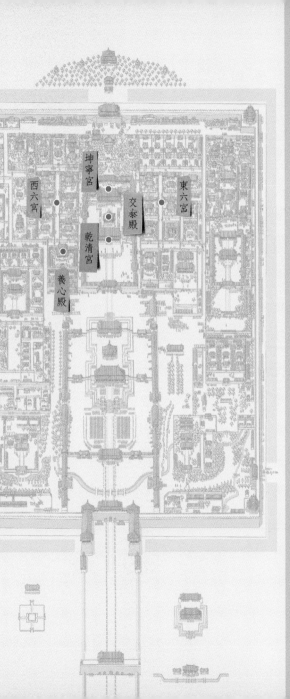

坤寧宮

西六宮

交泰殿

東六宮

乾清宮

養心殿

後寢

後寢是皇帝和他的家人生活的地方，核心為後三宮及分佈在左右的東、西六宮。外西路是皇太后、眾太妃居住的慈寧宮區，外東路是太上皇居住的寧壽宮區。

五月
MAY

1

後寢佈局

東、西六宮是明清兩代皇帝、妃嬪居住和生活的宮區，門戶及長街都均衡對稱地分佈在後寢帝、后寢宮的兩側，配合傳統數理的十二地支之數，拱衛中路乾清宮、坤寧宮。

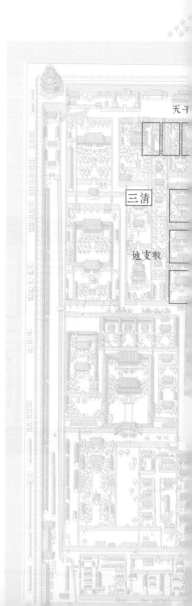

天干

三清

地支數

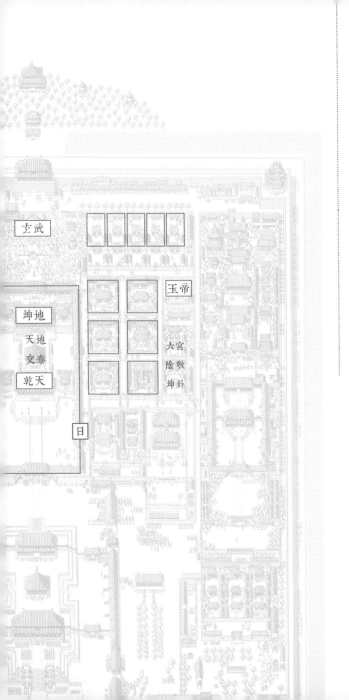

玄武

坤地
天地
交泰
乾天

玉帝

六宮
陰數
坤卦

日

後三宮 小社區

環繞著後三宮的廊廡，為皇帝和后妃供應日常生活所需要的一切，這裏配套齊全，如同一個小社區。

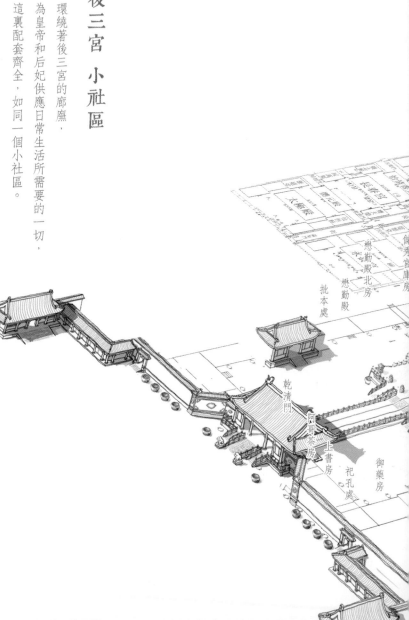

大藏經

書房

內奏事處

懋勤殿庫房

懋勤殿北房

懋勤殿

批本處

乾清門

阿哥茶房

上書房

祀孔處

御藥房

太醫值房
端則門
壽藥房
增端門
御茶房
西暖殿
文泰殿
乾清宮
昭仁殿
御茶房
端凝殿
靜憩齋
坤寧宮
西板房
坤寧門
東板房
東暖殿
御膳房
壽膳房
永祥門
景和門
基化門

乾清宮

乾清宮坐落在單層漢白玉台基上，重簷廡殿頂。

丹陛從台基正中伸出，連接高台甬路，與乾清門相連。

乾清宮東西兩側有耳殿，昭仁殿為東耳殿，

清代康熙帝曾在此居住，乾隆朝時改為皇帝的御用藏書處；

弘德殿為西耳殿，是皇帝傳膳之處。

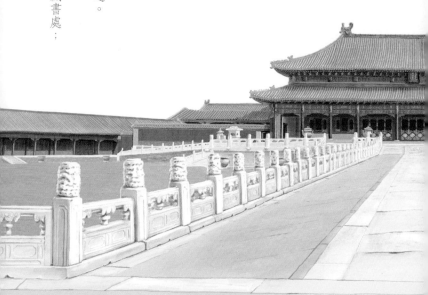

五月
MAY

4

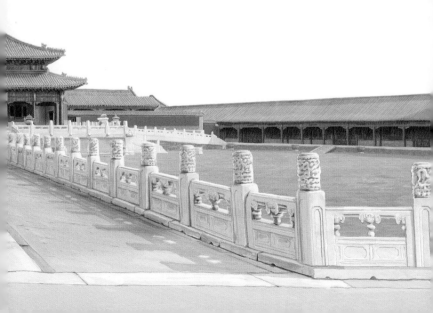

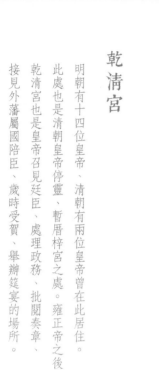

乾清宮

明朝有十四位皇帝、清朝有兩位皇帝曾在此居住。

此處也是清朝皇帝停靈、暫厝梓宮之處。雍正帝之後，

乾清宮也是皇帝召見廷臣、處理政務、批閱奏章、

接見外藩屬國陪臣、歲時受賀、舉辦筵宴的場所。

五月

MAY

5

乾清宮　正大光明

雍正帝創立秘密立儲制，建儲匣就存放在乾清宮「正大光明」匾後面。皇帝死後，取出密旨，在王公大臣的見證下，宣佈秘密指定的皇子即位。

乾隆帝、嘉慶帝、道光帝、咸豐帝四位便是通過秘密立儲制繼位的。

明

乾隆帝

雍正帝

我創立

五月
MAY

6

嘉慶帝

道光帝

咸豐帝

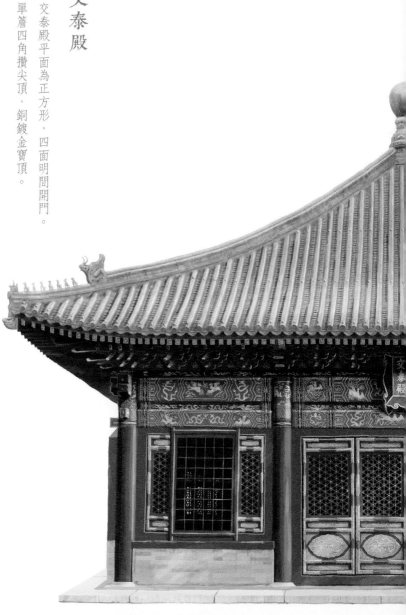

交泰殿

交泰殿平面為正方形，四面明間開門。單簷四角攢尖頂，銅鍍金寶頂。

五月

MAY

7

交泰殿 銅壺滴漏

交泰殿的銅壺滴漏於清代嘉慶四年（一七九九）由清宮造辦處製作。漏壺由五個銅壺組成，壺口間有龍頭玉管向下滴水，最下端的「受水壺」壺蓋上的「刻漏箭」會隨滴水而漲浮，依次顯示刻度，通過觀察刻度而讀出時間。但因當時清宮已使用機械鐘錶計時，故此件銅壺滴漏只是陳設用的禮器。

五月

MAY

8

壶漏

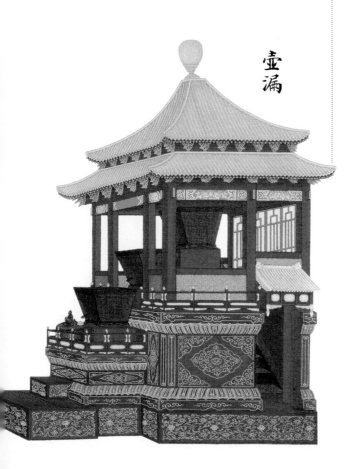

交泰殿 二十五寶

交泰殿存放著清朝皇帝行使權力的各種印璽，共有二十五顆，統稱為「二十五寶」。

五月

MAY

9

坤寧宮

坤寧宮在明代為皇后居住的地方。清代做了更改，東暖閣（東二間）是皇帝大婚時的洞房，明間（中四間）為薩滿教祭神的場所。

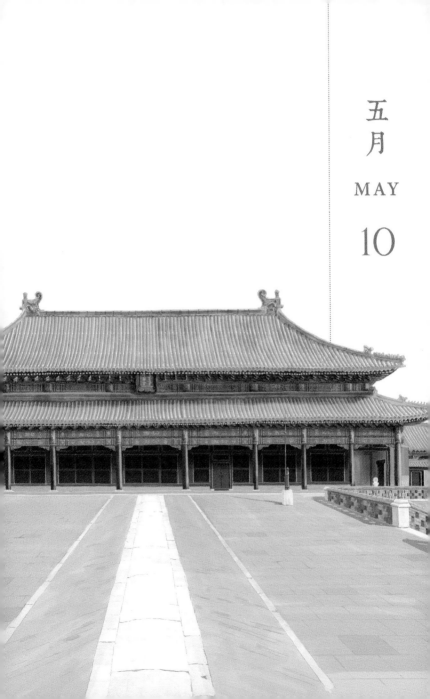

五月

MAY

10

坤寧宮

經清代改建，坤寧宮增添了許多滿族元素。

坤寧宮前東側立有索倫杆，為祭天所用。

東次間開雙扇板門，欞花檻扇窗均改為直欞吊搭式窗。

室內東側兩間隔出為暖閣，作為居住的寢室。

西側四間設南、北、西三面炕，作為祭神的場所，後簷設鍋灶，殿後立煙囪。

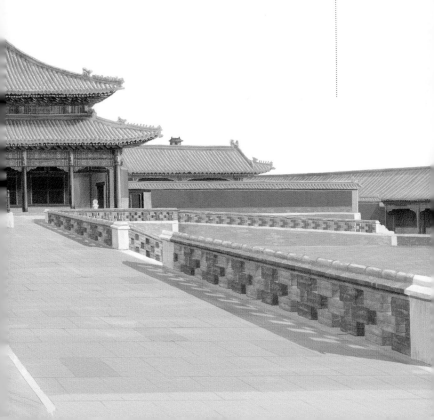

五月
MAY

11

坤寧宮 大婚

坤寧宮內東暖閣是皇帝大婚時的洞房，現在坤寧宮洞房內的陳設，仍保留著光緒帝大婚時的原狀。

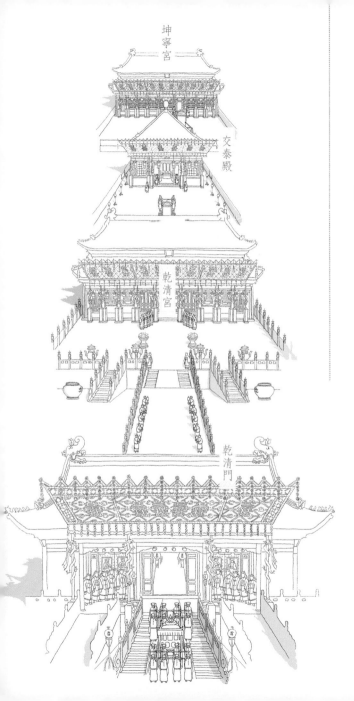

坤寧宮

交泰殿

乾清宮

乾清門

五月

MAY

12

坤寧宮 龍鳳呈祥

清朝十二位皇帝中只有順治帝、康熙帝、同治帝和光緒帝四位皇帝舉行過大婚典禮。至於溥儀，結婚時已經退位，所以他和婉容的婚禮已不能稱為「大婚」了。

東西六宮 標準宮院

東西六宮中的每座宮院基本上都是兩進三合院式佈局，長寬各五十米，面積約兩千五百平方米。前院正殿面闊五間（除景陽宮、咸福宮為三間），黃琉璃瓦，歇山式頂。東西配殿為黃琉璃瓦，硬山式頂，面闊三間。各配井亭一座。

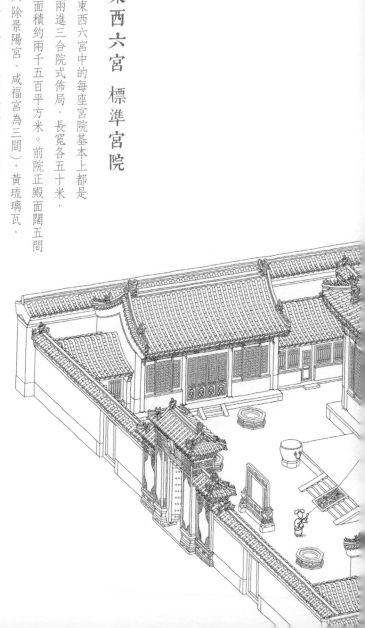

東六宮

東六宮在乾清宮的東側，分別為：

景仁宮、延禧宮、承乾宮、永和宮、鍾粹宮、景陽宮。

鍾粹宮

承乾宮

景仁宮

景陽宮

永和宮

延禧宮

景仁宮

康熙帝生於景仁宮，乾隆帝的生母崇慶皇太后、光緒帝的珍妃都曾在景仁宮居住。

景仁宮宮訓圖　燕姞夢蘭

景仁宮《燕姞夢蘭》宮訓圖：春秋時代鄭文公的妾侍燕姞夢得蘭花，後來生了穆公，取名為蘭。寓意女性美德：願景。

延禧宮

延禧宮多次遭火災焚毀又多次重建。

宣統元年（一九〇九），隆裕太后斥巨資興建西洋式建築靈沼軒，

俗稱「水晶宮」，但工程未及完成，清朝便滅亡了。

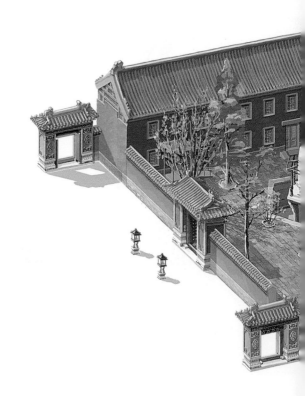

五月
MAY

18

國際博物館日
International Museum Day

延禧宮宮訓圖　曹后重農

延禧宮《曹后重農》宮訓圖：
北宋仁宗皇后曹氏，在宮殿前後栽種五穀，親自耕耘，
且養蠶織布，為中國古代著名賢后。
寓意女性美德：勤勞。

承乾宮

清代順治帝皇貴妃董鄂氏，道光帝孝全成皇后、琳貴妃、佳貴人，咸豐帝雲嬪、婉貴人等都曾在承乾宮居住。

五
月

MAY

20

承乾宮宮訓圖 徐妃直諫

承乾宮《徐妃直諫》宮訓圖：

唐太宗巡幸剛落成的玉華宮，

御前伴駕的徐惠認真地向他呈上奏疏，

希望皇帝不要窮兵黷武，停止大興土木。

太宗皇帝讀罷，重賞了徐惠。

寓意女性美德：忠直。

五
月

MAY

21

永和宮

明代崇禎皇帝寵愛的田貴妃曾在永和宮居住。

康熙帝妃嬪烏雅氏在永和宮生活了四十五年，並在此生下雍正帝。

光緒帝瑾妃，在永和宮居住了三十五年。

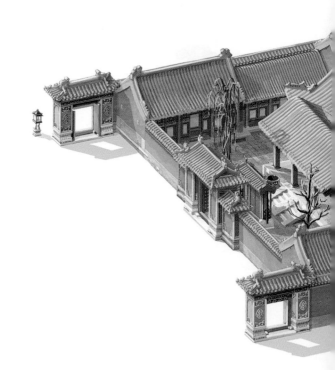

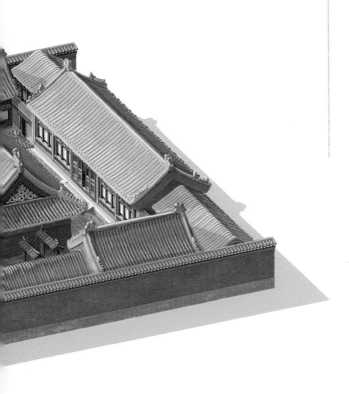

五月
MAY

22

永和宮　翡翠玉白菜

翡翠玉白菜原陳設在永和宮，
據說它是光緒帝瑾妃的嫁妝。
現收藏於台北故宮博物院。

永和宮宮訓圖 樊姬諫獵

永和宮《樊姬諫獵》宮訓圖：

春秋時代楚莊王夫人樊姬為了勸諫莊王不要打獵而不吃肉。

後楚王納諫，並勤於政事，三年後成就霸業。

寓意女性美德：勸諫。

鍾粹宮

明代的鍾粹宮曾為太子宮，清代則為后妃居所。

清代後期慈安太后遷居這裏之後，增建了垂花門和抄手遊廊。

慈安太后在這裏居住了二十七年。

咸豐帝年幼時在這裏居住了十七年。

隆裕太后在這裏孤獨居住了十九年。

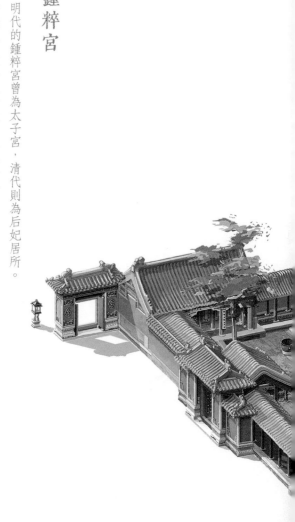

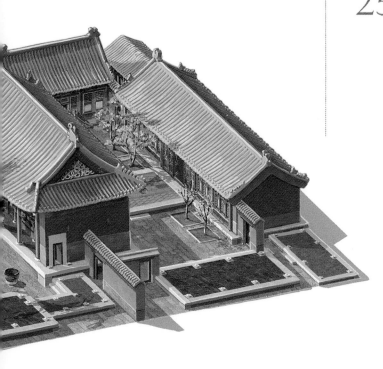

鍾粹宮宮訓圖 許后奉案

鍾粹宮《許后奉案》宮訓圖：西漢宣帝皇后許平君，受到太后恩寵，卻依然恭敬伺候，且十分節儉。寓意女性美德：尊老。

景陽宮

明代隆慶帝的生母王氏（恭妃）在景陽宮屏居三十年。

清代將景陽宮改為藏書之所——御書房，乾隆帝在這裏收藏古琴與字畫。

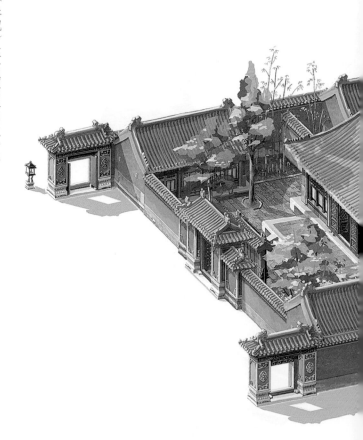

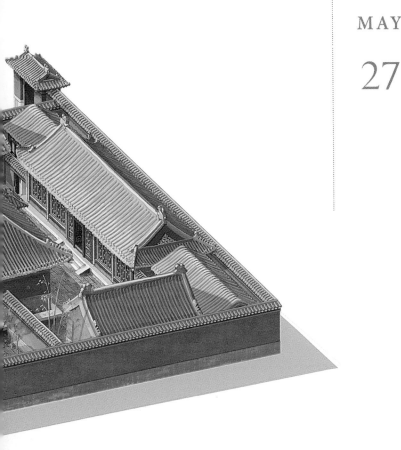

景陽宮宮訓圖 馬后練衣

景陽宮《馬后練衣》宮訓圖：

東漢光武帝馬皇后自小做事幹練成熟，當上皇后仍很樸素，衣服反復洗滌，破了也不肯換新的，受到大家敬重。

寓意女性美德：節儉。

西六宮

西六宮在乾清宮的西側，分別為：

永壽宮、太極殿、翊坤宮、長春宮、儲秀宮、咸福宮。

（晚清時，對西六宮多有改造，打破了原有規整的空間格局。）

咸福宮

長春宮

太極殿

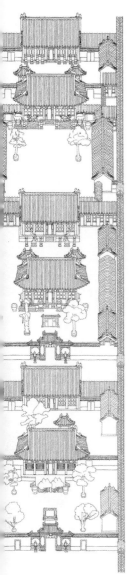

储秀宫

翊坤宫

永壽宮

五月

MAY

29

永壽宮

明代三十三年不臨朝的萬曆帝在永壽宮召見大臣。

崇禎帝因國內屢屢出現災情，在此宮齋居。

弘治帝生母紀宮人曾居於此。

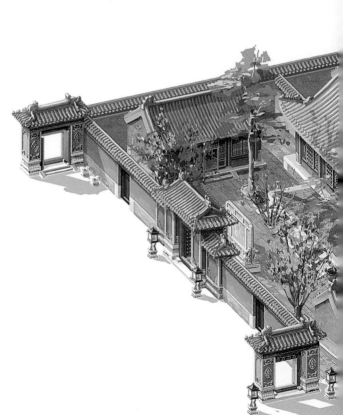

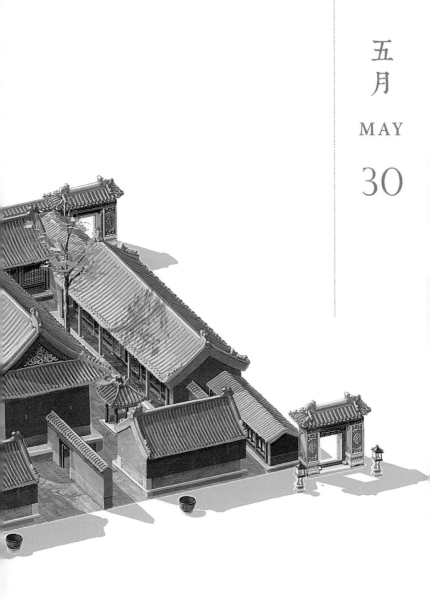

五
月
MAY

30

永壽宮宮訓圖 班姬辭輦

永壽宮《班姬辭輦》宮訓圖：

漢成帝寵愛班婕妤，命人造了一輛大車，打算與她同遊，可班婕妤卻拒絕了，更勸成帝說：賢君身旁應該常伴名臣，終日和寵妃在一起的只會是亡國之君。

成帝深以為然，成帝母親知道後也很高興。

寓意女性美德：知禮。

六月

JUNE

後寝

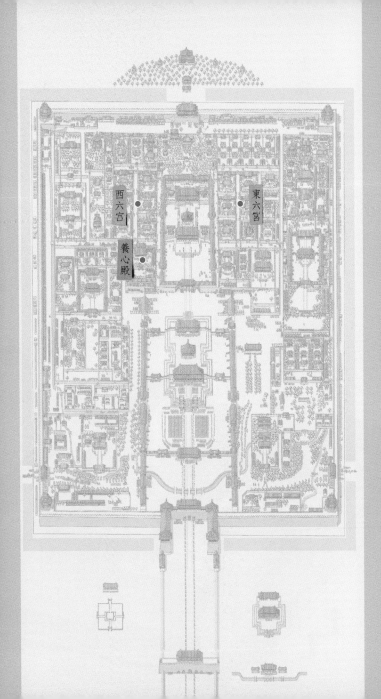

西六宮

養心殿

東六宮

太極殿 長春宮

晚清合併太極殿與長春宮，
是咸豐帝在紫禁城中留下的最大手筆，
也是慈禧太后將來打通翊坤宮與儲秀宮的先作範例。

太極殿

長春宮

長春宮 龍枕石

龍枕石有一個美麗的傳說，

傳說雨花閣上俯視長春宮院落的飛龍

來到長春宮庭前的銅缸裏喝水，

喝完之後，就枕著庭中的一個石枕睡覺。

太極殿宮訓圖 姜后脫簪

太極殿《姜后脫簪》宮訓圖：

周宣王皇后姜氏，賢德自持。

有次宣王很晚還不起床，

姜后覺得宣王耽於逸樂是自己失德，

於是就摘掉簪飾，自貶為平民，

站在長巷戴罪候罰。周宣王很慚愧，

此後勤於政事，終成周朝中興君主。

寓意女性美德：相夫。

六月
JUN

3

長春宮宮訓圖 太姒誨子

長春宮《太姒誨子》宮訓圖：

太姒，周文王的正妃，周武王的母親。

太姒天生麗質，聰明賢淑，分憂國事，嚴教子女，尊上恤下，深得文王厚愛和臣下敬重，被人們尊稱為「文」。

寓意女性美德：教子。

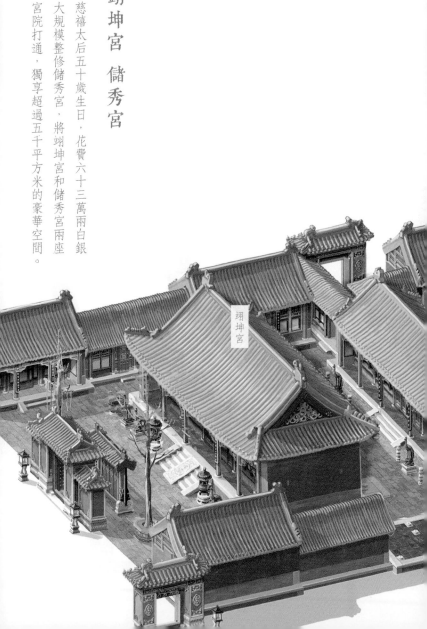

翊坤宮 儲秀宮

慈禧太后五十歲生日，花費六十三萬兩白銀大規模整修儲秀宮，將翊坤宮和儲秀宮兩座宮院打通，獨享超過五千平方米的豪華空間。

翊坤宮

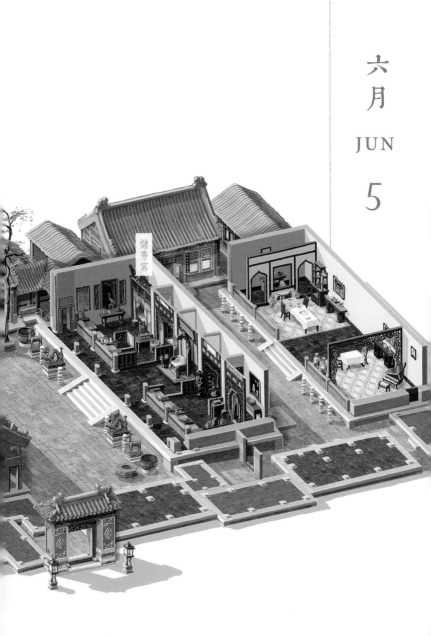

六月
JUN

5

储秀宫

翊坤宮　銅鳳銅龍

慈禧太后在翊坤宮、體和殿前放置銅鳳一對，在儲秀宮前放置戲珠銅龍一對，形成罕見的「鳳龍」之局。

儲秀宮 室內

儲秀宮內簾裝飾精巧華麗，明間正中設屏風寶座，是慈禧太后受賀的地方，西梢間作為暖閣，是慈禧太后居住的寢室。

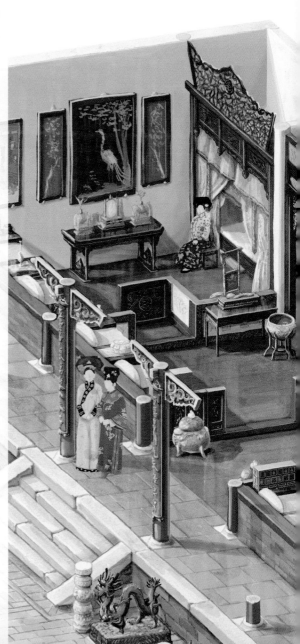

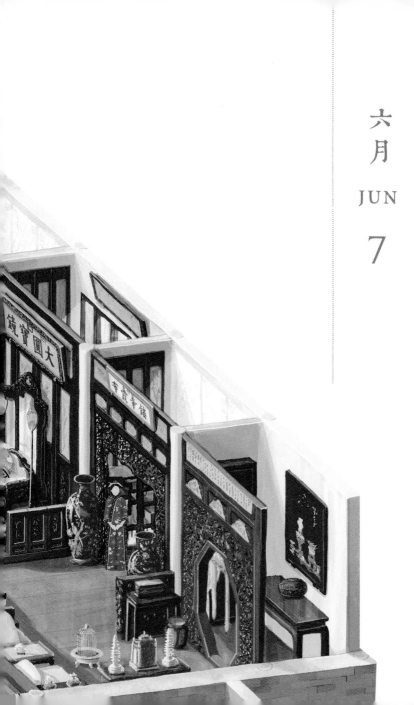

儲秀宮 七寶燒滿堂富貴大瓶

儲秀宮中陳列著一對七寶燒大瓶，

寶瓶係十九世紀末由日本製造並作為國禮送給清朝皇帝的。

瓶面用琺瑯釉繪飾一對雉雞及牡丹、海棠等花卉，

組成寓意「滿堂富貴」的吉祥圖案。

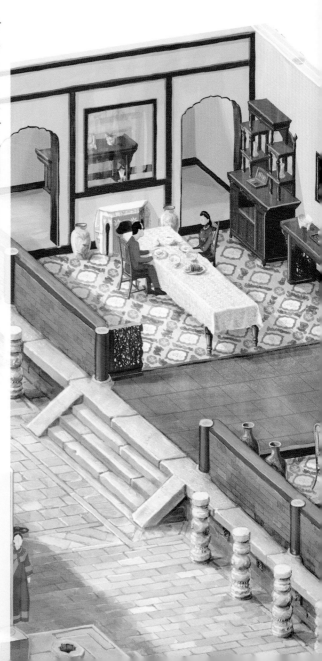

儲秀宮 麗景軒

慈禧太后在儲秀宮生下載淳，即後來的同治帝。

清遜帝溥儀曾在麗景軒舉辦西餐宴會。

翊坤宮宮訓圖 昭容評詩

翊坤宮《昭容評詩》宮訓圖：

上官昭容，唐代女官、詩人、皇妃。

自幼善文，為武則天重用，有「巾幗宰相」之譽。

唐中宗時，在昆明湖評詩，見解精闢，傳為佳話。

寓意女性美德：讀書。

储秀宫宫训图 西陵教蠶

储秀宫《西陵教蠶》宫训图：

嫘祖為西陵氏之女，軒轅黃帝的元妃，相傳她是中國養蠶取絲的創始者，被譽為「嫘祖始蠶」。

寓意女性美德：創新。

咸福宮

乾隆時，咸福宮東室曰「琴德簃」，西室曰「畫禪室」，東室藏有宋代與明代的古琴，西室收藏董其昌畫禪室舊藏書畫。咸福宮在清代同治帝以後不再有人居住。清末溥儀時，這裏變成皮衣庫房。

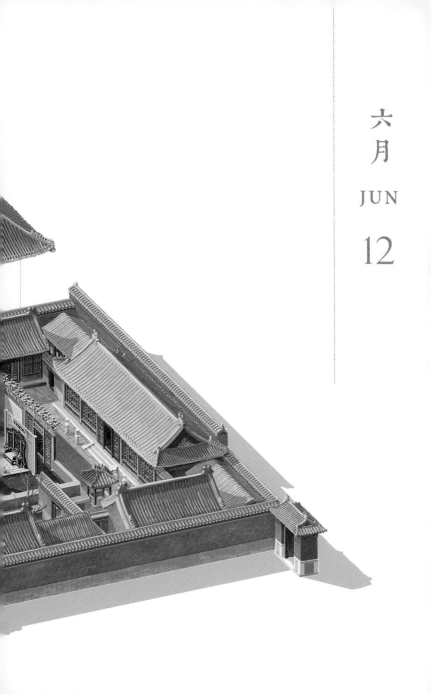

咸福宮宮訓圖　婕妤擋熊

咸福宮《婕妤擋熊》宮訓圖：

西漢元帝某次觀獸戲時，有一隻熊突然失控撲出，各人四下逃命，只有馮婕妤勇敢地擋在元帝御座前，熊最終被侍衛捕殺。元帝自此對馮婕妤更加敬重。寓意女性美德：勇敢。

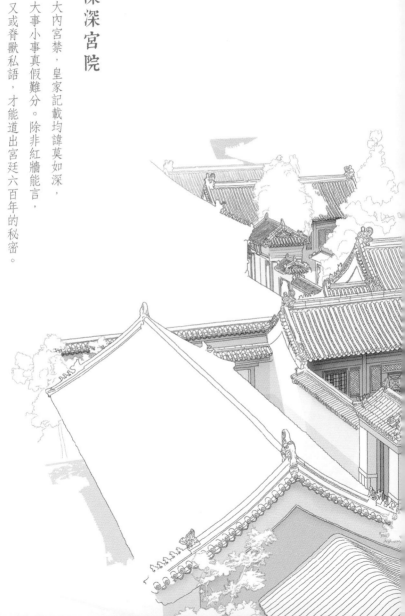

深深宮院

大內宮禁，皇家記載均諱莫如深，
大事小事真假難分。除非紅牆能言，
又或脊獸私語，才能道出宮廷六百年的秘密。

六月

JUN

14

養心門外

養心門外是一處東西狹長的院落，這裏是太監、侍衛及值班官員的值房所在地。

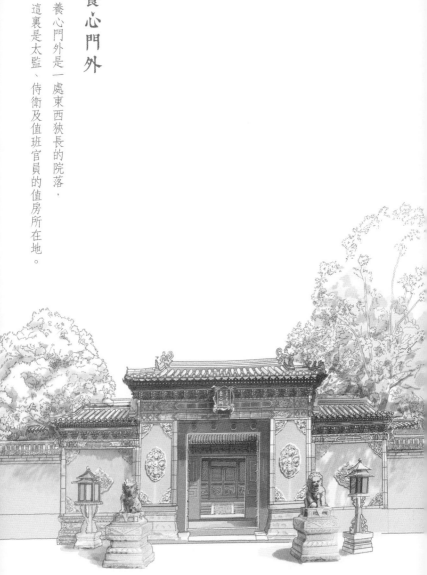

六月

JUN

15

養心門

養心殿前的養心門是一座琉璃門，門前陳設著一對銅鎏金小獅子。

六月
JUN

16

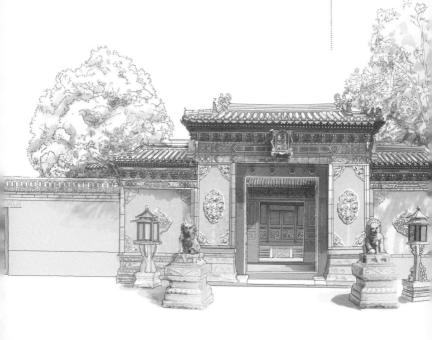

養心門 玉璧

養心門前陳設著一塊青玉璧，

玉璧鑲嵌在一個正反兩面有八條龍的銅製屏座上，

從璧孔中央向北望，恰好可以看到「養心門」的匾額。

養心門內

繞過照壁是養心殿的正殿即前殿，整個院落分為前院（養心殿前殿）和後院（後寢殿）。南北長近六十米，東西寬近八十米，面積近五千平方米。

養心殿

清代自雍正帝移居養心殿後，這裏就成為清代皇帝日常居住、理政之所，一直到溥儀出宮，清代共有八位皇帝先後居住在養心殿。

六月
JUN

19

養心殿 前殿

皇帝的寶座設在養心殿明間正中，上懸「中正仁和」匾。

明間東側曾經是慈禧、慈安兩位太后垂簾聽政處。

明間西側分別是皇帝批閱奏摺、與大臣密談的勤政親賢殿，以及乾隆帝的讀書處──三希堂。

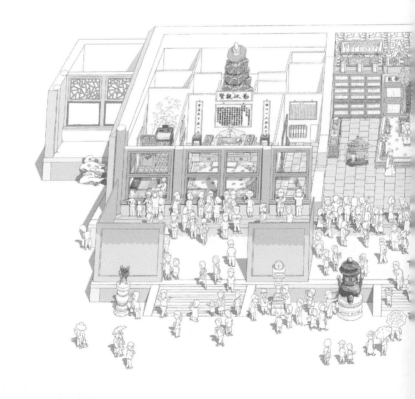

養心殿 中正仁和

「中正仁和」匾是雍正帝所書，意思是說帝王要中庸正直、仁愛和諧。

匾下設有皇帝的寶座。

這裏是皇帝召見朝臣、處理政務的地方。

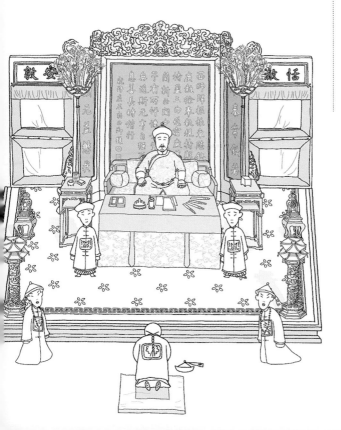

養心殿 垂簾聽政

晚清時期，慈禧、慈安兩位太后在養心殿東暖閣「垂簾聽政」。

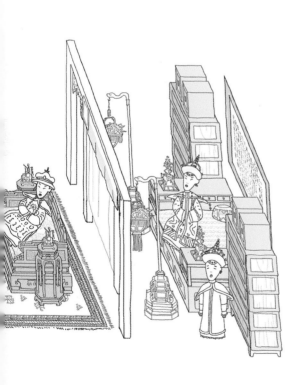

養心殿 明窗開筆

養心殿東暖閣西南方原有一個小間格，懸有「明窗」橫額，自雍正朝始，每逢元旦子時皇帝都會在此「明窗開筆」，御書吉語，以祈新一年事順政和。

嘉慶元年元旦良辰宜入新年萬事如意

三陽啓泰萬象更新

和氣致祥豐年為瑞

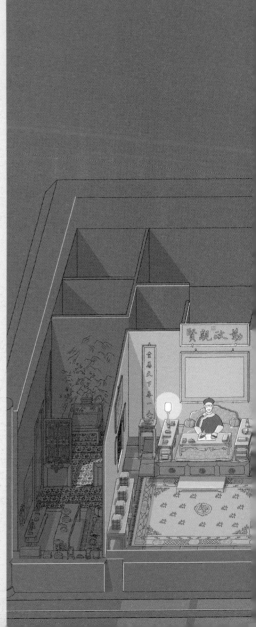

養心殿 勤政親賢

西暖閣原來是康熙帝學習西洋知識的地方。

雍正帝遷入後在此處理政務，在室外抱廈的柱子間安裝了半截板牆，令環境變得相對隱蔽。

中間懸有「勤政親賢」匾，兩旁對聯「惟以一人治天下，豈為天下奉一人」為雍正帝御筆。

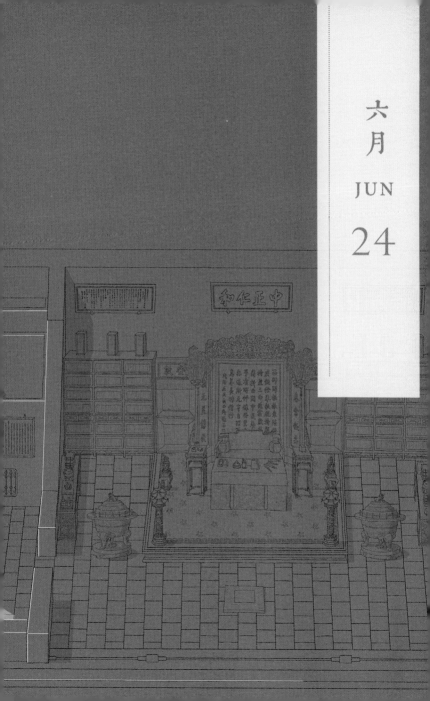

雍正帝朱批奏折

雍正帝在位期間共處理各種題本十九萬兩千餘件，

平均每年達一萬四千七百件，

他在奏折中所寫下的批語字數超過一千萬字。

雍正帝幾乎每天都工作到深夜，每天的睡眠量還不夠四個小時，

每年只有在他生日那天才休息。

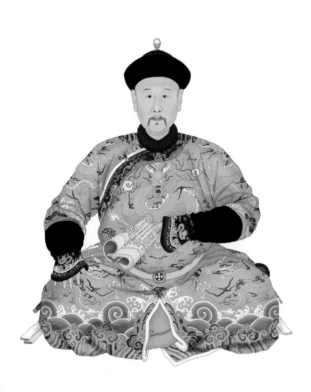

養心殿　爲君難

雍正帝在位的十三年裏、命人刻了許多「為君難」印章。

他常蓋在御覽圖書和珍藏書畫上，提醒自己不要忘了當皇帝的職責。

六月

JUN

26

養心殿　知道了

清代皇帝朱批奏折中出現頻率最高的詞就是「知道了」，表示皇帝已經批閱過奏折的內容。雍正帝是清朝留下朱批最多的皇帝。

知道了

養心殿　三希堂

三希堂是乾隆帝的小書房，面積約十二平方米，
其中藏有三件稀世珍寶，分別是：
王羲之《快雪時晴帖》、
王獻之《中秋帖》、
王珣《伯遠帖》。

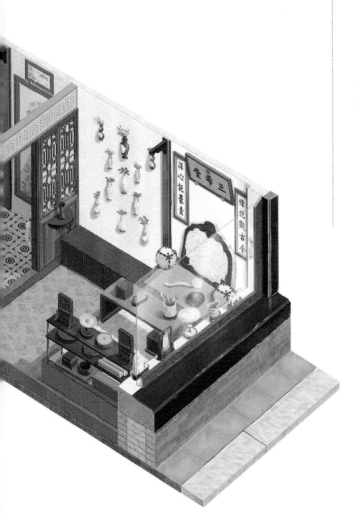

三希堂　壁瓶

三希堂共懸掛有十四個壁瓶，插的是寶石花。

清代又將它稱為「轎瓶」，意思是可以掛在轎中的瓶子。

乾隆帝多次南巡，精美的壁瓶成為他在旅途中可以隨行攜帶和欣賞的器物。

養心殿　通景畫

三希堂外間向東的牆壁上，畫有一月洞門，畫中地面的青花瓷磚與室內地磚相銜接，看起來像是從室內延伸進畫中，似乎穿過月洞門後又有一個花園。

七月

月

JULY

後寢

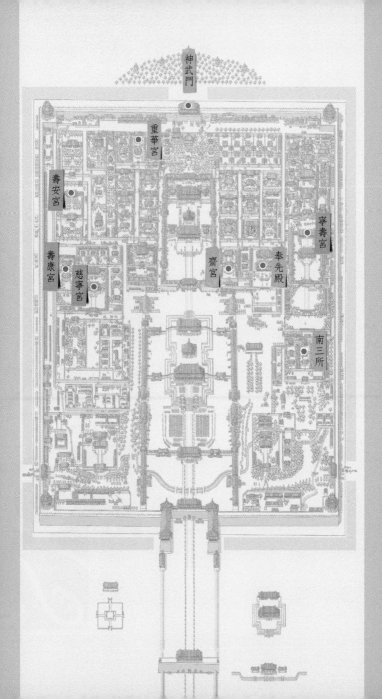

寧壽宮區　九龍壁

寧壽宮區皇極門外有一座單面琉璃影壁，影壁的設計以山崖奇石將九條蟠龍分隔於五個空間裏。

「九五」之制為天子之尊的重要體現。

七月

JUL

1

寧壽宮區 九龍壁木構件

九龍壁由琉璃磚拼成，

但其中卻有一塊是由木頭雕刻而成的。

據說是工匠安裝時不慎打碎其中一塊，

急中生智用木頭替代，而皇帝竟沒有看出來。

寧壽宮區 千叟宴

康乾盛世，國力強盛，康熙帝和乾隆帝在萬壽慶典期間，

舉辦過四次千叟宴，藉此宣揚敬老思想，與民同樂，彰顯盛世。

寧壽宮區是乾隆帝舉辦千叟宴的場所。

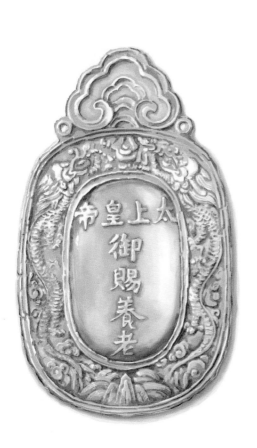

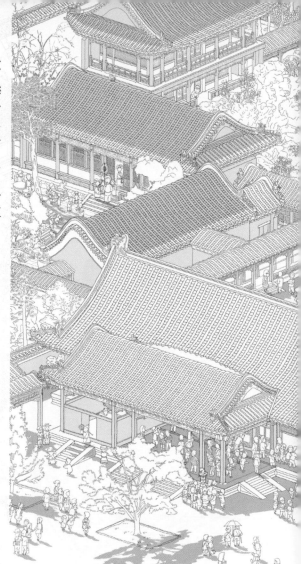

寧壽宮區 養性殿

養性殿是太上皇帝寢宮。

光緒年間慈禧太后居住在樂壽堂時，

曾在養性殿東暖閣進早、晚膳。

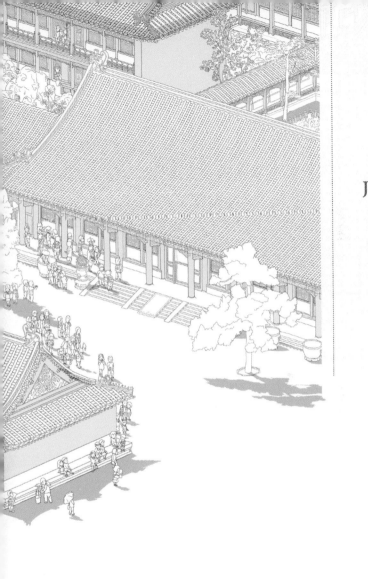

七月
JUL

4

寧壽宮區 養性殿日晷

與在軸線上重要宮殿陳設的日晷相比，養性殿的日晷顯得更為精緻秀麗。

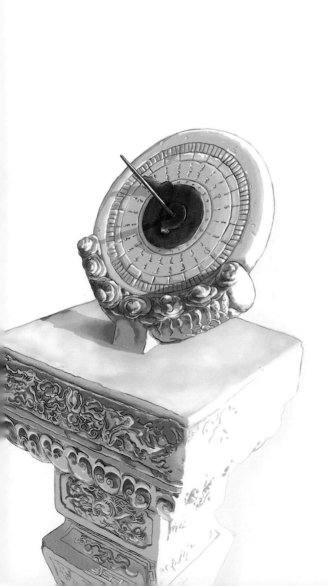

七月
JUL

5

暢音閣

暢音閣位於寧壽宮區東路南端，乾隆朝建成，是紫禁城中最大的戲樓。

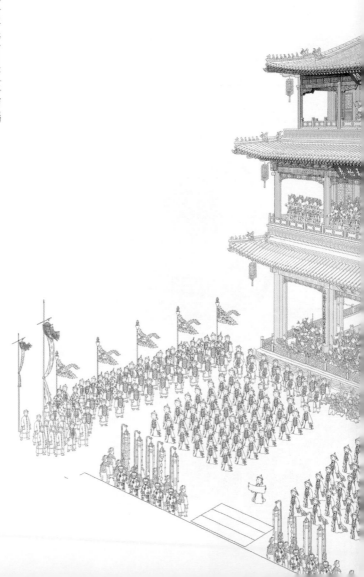

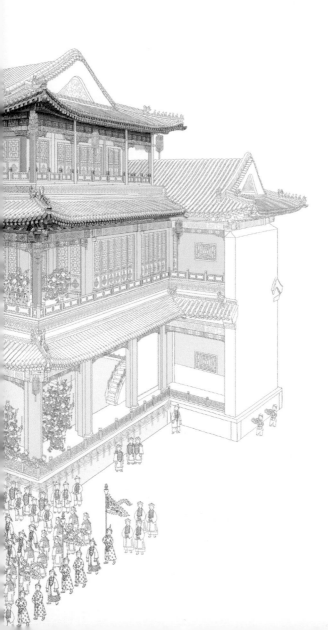

七月

JUL

6

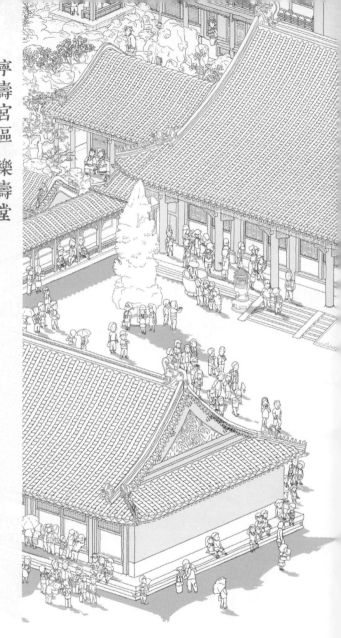

寧壽宮區　樂壽堂

乾隆帝計劃以樂壽堂作為退位後的寢宮。慈禧太后曾在此居住，以樂壽堂西暖閣為寢室。

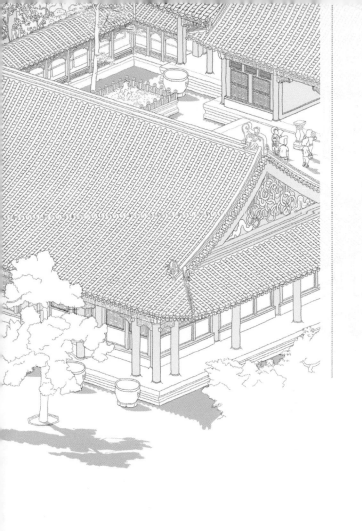

七月

JUL

7

寧壽宮區 樂壽堂大玉山

大禹治水圖玉山，陳設在樂壽堂中，
玉雕重達五千三百公斤，主題是大禹治水的故事。

密勒塔山
大禹治水

玉山背面銘文

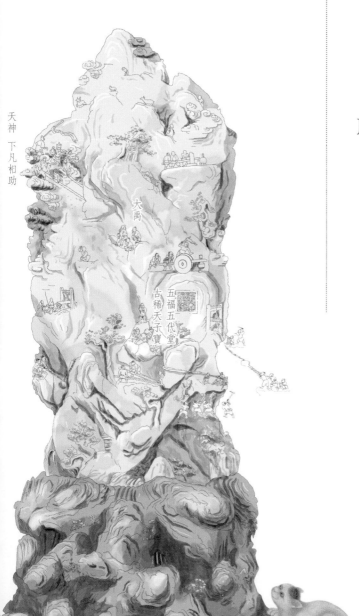

七月

JUL

8

天神　下凡相助

大禹

五福五代堂

古稀天子寶

寧壽宮區 珍妃井

清代光緒二十六年（一九〇〇），八國聯軍攻打京城，慈禧太后與光緒帝倉皇西逃。臨行之前，慈禧太后命太監崔玉貴等人將珍妃推入貞順門內井中溺死，此井因而得名「珍妃井」。

慈寧宮 門匾

慈寧宮的匾額有三種文字，分別是漢文、滿文、蒙古文。

慈寧宮的第一任主人是孝莊皇太后，她是蒙古族人，帶有蒙古文字的匾額應該是為她而設。

慈寧門 鎏金麒麟

慈寧門前陳設著一對鎏金銅麒麟，金碧輝煌。麒麟是仁獸，寓意「仁者壽」，將麒麟陳設在太后宮殿門口，有主祥瑞、長壽之意。

慈寧宮 乾隆帝與母親

乾隆帝很孝敬生母崇慶皇太后，除平時定省問安、率后妃侍膳，每當出巡遊幸，亦多奉皇太后同行。乾隆帝還曾在慈寧宮為母后舉辦了五旬、六旬、七旬、八旬四次「整壽」的大慶。

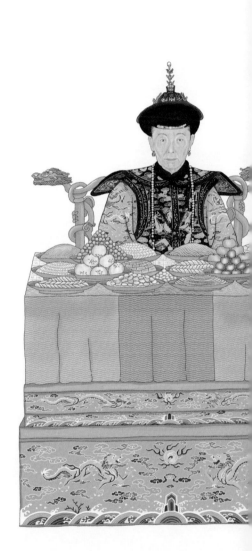

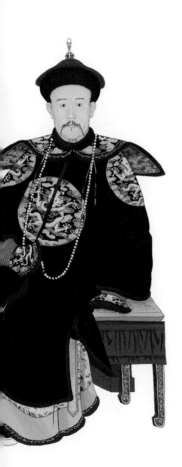

壽康宮 梨花

乾隆帝繼位之後，便為母親營建了壽康宮。

壽康宮正殿前植有兩棵梨樹，

每年三月至四月，梨花競相盛放。

壽康宮　如意

每遇節慶、生日，皇帝都會向太后進獻如意。

崇慶皇太后去世後，內務府曾將壽康宮所藏的如意登記造冊，發現如意多達一千五百九十二柄。

壽康宮 金髮塔

崇慶皇太后病逝後，乾隆帝即下詔製作金塔一座，安放在崇慶皇太后生前居住過的壽康宮東佛堂內，專盛皇太后御髮。

金髮塔共用黃金三千多兩，塔身嵌著珠寶，金碧輝煌。

壽安宮 戲樓

崇慶皇太后六旬壽典時，乾隆帝臨時在壽安宮搭戲台慶賀。

十年後太后七旬壽典時，正式建成三層戲台，後於嘉慶朝拆去。

南三所

按陰陽五行，東方屬木、青色，主生長，所以南三所覆綠琉璃瓦，皇子在此居住。

嘉慶帝、道光帝、咸豐帝年幼時都曾在南三所居住。

宣統年間，這裏曾作為攝政王載灃的起居所。

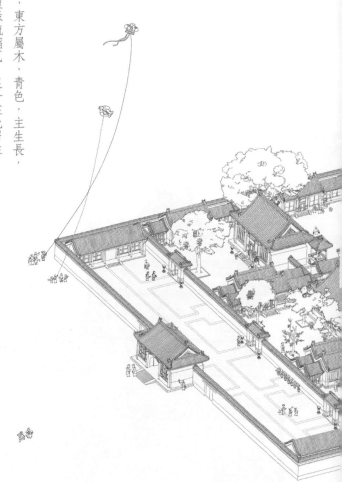

七月

JUL

17

南三所 布老虎

同治帝六歲登基，光緒帝四歲登基，溥儀三歲登基，他們雖然貴為天子，但其實還是小孩子。

為了哄皇帝開心，宮中造有許多小玩具。

舊時在端午節期間，民間盛行給孩子們做布老虎。

宮廷中的布老虎大小不一，老虎怒目而視，虎虎生威。

戲台

重華宮 戲台

乾西二所是乾隆帝的潛龍邸，

乾隆帝即位後這裏升格為重華宮，並增設戲台。

每年新年，皇帝在此宴請群臣，看戲賜茶。

七月

JUL

19

漱芳齋

重華宮 茶宴

從乾隆朝開始，每年的正月初二至初十期間，皇帝在重華宮設茶宴，邀請大臣中善於吟詩作賦的人，大家歡聚在一起，品茗作詩。

冰箱

炎熱的夏天，清代皇帝、后妃已用上冰箱，吃「冰碗」。清代的冰箱，由「冰鑒」演變而來，箱體為木胎、鉛裏，表面均採用掐絲琺瑯工藝。這個精美的冰箱被溥儀帶出宮，後在天津流入民間，直至一甲子後才由民間捐回故宮博物院。

齋宮 齋戒銅人

齋宮是皇帝舉行祭祀典禮前的齋戒之所。

每次齋戒前期，由太常寺將齋戒銅人置於齋宮外門前。

齋宮 齋戒牌

齋戒牌大小約四至九厘米，兩面分飾漢文及滿文的「齋戒」二字，齋戒期間參與祭祀的人員必須佩戴，以提醒自己及他人保持恭肅的心。

奉先殿 金漆龍紋寶座

奉先殿是明清皇室祭祀祖先的家廟。

這是一個特別的寶座，是清代宮中用以供奉祖先的神位。

「鐘錶館」寫字人鐘

寫字人鐘為銅鍍金四層樓閣式，底層是寫字機械人。

寫字機械人為歐洲紳士貌，一手握毛筆。

開啟機關，寫字人會在面前的紙上寫下

「八方向化，九土來王」八個漢字。

「鐘錶館」象馱四面錶

象馱四面錶由英國製造，

大象背上背負著由四根立柱支撐起的方形鐘樓，

鐘樓上部四面都鑲嵌錶盤，同時顯示時間。

背負鐘樓的大象，頭上坐著一位阿拉伯裝束的馱象人。

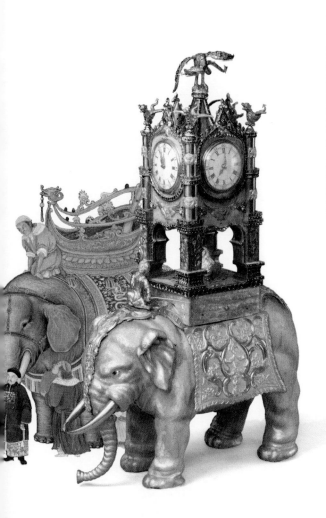

神武門

神武門作為皇宮的北門，是宮內日常出入的重要門禁。

神武門舊設鐘、鼓，每日黃昏後鳴鐘一百零八響，鳴鐘後敲鼓起更。

其後每更打鐘擊鼓，啟明時復鳴鐘報曉。皇帝住宮內時則不鳴鐘。

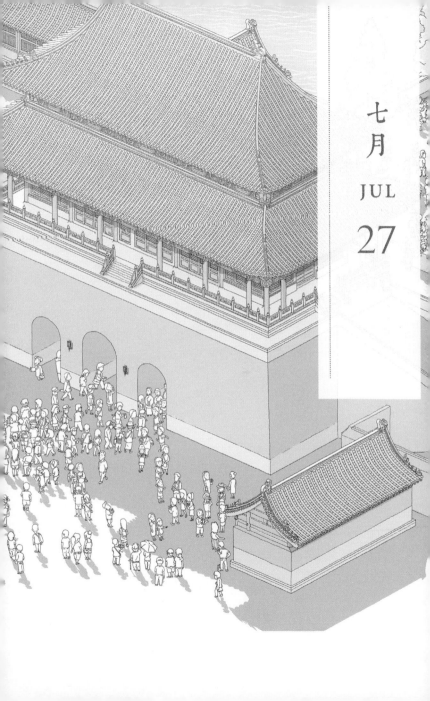

七月
JUL

27

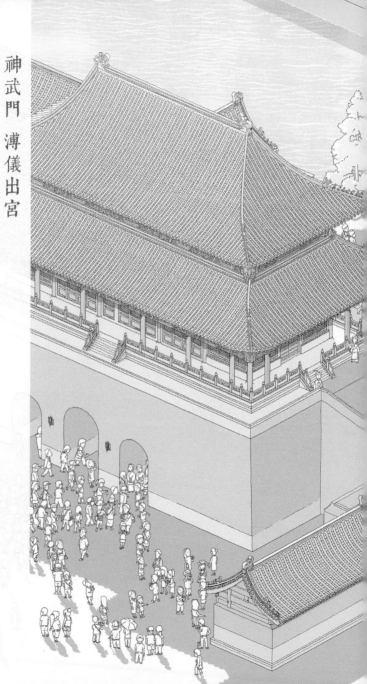

神武門　溥儀出宮

一九二四年，清遜帝溥儀被逐出宮，出宮之時亦由神武門離去。

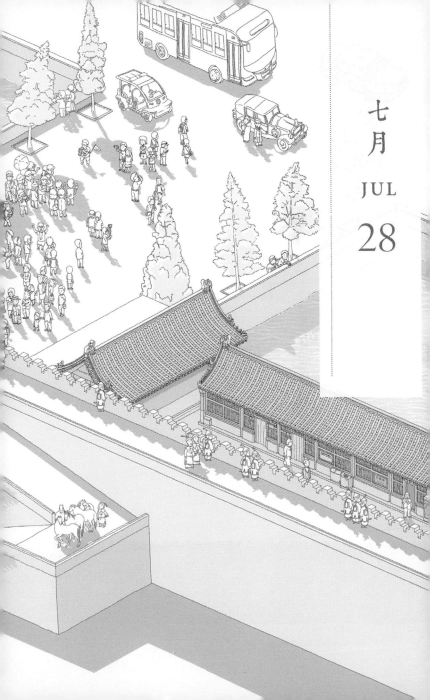

七月

JUL

28

神武門 「故宮博物院」區

清帝退位，前朝部分成立古物陳列所，後宮仍由遜帝溥儀居住。

後來溥儀被驅逐出宮，後宮部分成立了故宮博物院，

入口神武門處懸掛「故宮博物院」匾。

儘管後來古物陳列所併入故宮博物院，

但「故宮博物院」匾仍保留在神武門外。

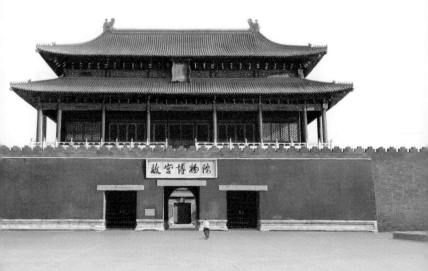

「故宮博物院」匾

一九二五年，故宮博物院成立，李煜瀛寫了第一塊「故宮博物院」匾額，懸掛在神武門外。

一九七一年，李煜瀛題寫的匾額被郭沫若所題匾額替代。

郭沫若題寫

故宮博物院

李煜瀛題寫

故宮博物院

神武門內 東西大房

神武門位於紫禁城最北端，北方屬水、主黑，所以神武門除了命名對應方位外，門內東西大房的屋頂也採用黑色琉璃瓦，以順應五行相生相剋之說。

八月

月

AUGUST

皇帝

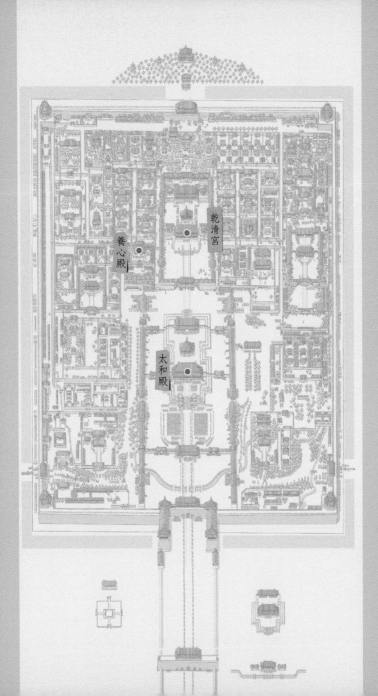

乾清宮

養心殿

太和殿

寶座

太和殿的寶座共有十三條金龍盤繞，
其中最大的一條正龍昂首立於椅背的中央。
明清共有二十四位皇帝是這張寶座的主人。

洪武帝

明代的開國皇帝朱元璋，定都南京，並在中都和南京營建紫禁城，這便是北京紫禁城的建築範本。

建南京紫禁城

御容像！

明太祖 朱元璋 洪武帝 1328-

真容？

洪武開元

明太祖洪武帝出身貧寒，推翻元朝統治後建立明朝，開創洪武之治。

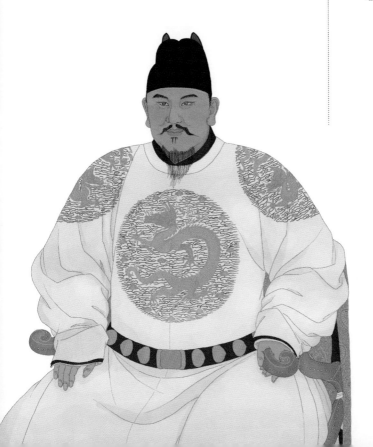

永樂帝

明成祖永樂帝發動「靖難之役」，奪侄子建文帝的皇位，後遷都北京，營建北京紫禁城。

建北京紫禁城

明成祖 朱棣 永樂帝 1360-1424

八月

AUG

4

永樂大帝

朱棣靖難三年，在位二十二年，其間：

派鄭和六次下西洋（永樂三年起），

將安南納入版圖（永樂四年），

修成《永樂大典》（永樂六年），

修長陵（永樂五年至七年），

親征韃靼（永樂八年），

啟動武當山營建工程（永樂十年起），

建報恩寺（永樂十年），

北征瓦剌（永樂十二年），

建西宮（永樂十四年），

每一項都是大手筆。

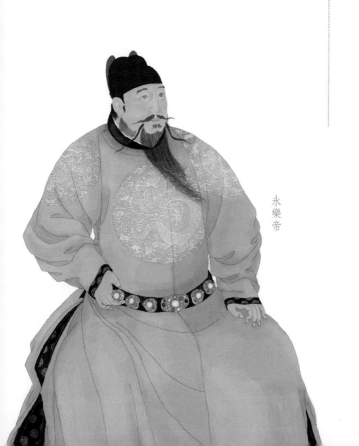

永樂帝

洪熙皇帝

明仁宗洪熙帝身體肥胖，體弱多病，登基十個月便病逝了。

八月
AUG

6

很胖

明仁宗 朱高熾 洪熙帝 1378-1425

宣德皇帝

明宣宗文武雙全，也是歷代帝王中藝術成就極高的皇帝之一。

宣宗喜歡鬥蟋蟀，又有「促織天子」之稱。

促織天子

明宣宗 朱瞻基 宣德帝 1398-1435

宣德青花蟋蟀罐殘片復原

正統皇帝 天順皇帝

明英宗出征瓦剌時被俘，弟代宗（景泰帝）被擁立繼位，八年之後英宗復辟。這起兄弟相爭的事件稱為「奪門之變」。

奪門之變

土木堡之變

哥哥

明英宗 朱祁鎮 正統帝 天順帝 1427-1464

八月

AUG

8

景泰皇帝

英宗出征被俘，景泰帝被擁立繼位。
英宗歸來，被景泰帝軟禁在南宮（今南池子一帶）。
後來英宗復辟，景泰帝被廢為郕王，
軟禁於西苑，不久死去。

弟弟

明代宗 朱祁鈺 景泰帝 1428-1457

景泰藍

成化皇帝

明憲宗成化帝沉溺於後宮，寵幸比他大十九歲的萬貴妃。

明憲宗 朱見深 成化帝 1447-1487

弘治皇帝

明孝宗弘治帝年幼時為躲避萬貴妃的加害而藏在「夾道」裏生活，直至五歲時才與父皇（成化帝）相認。

明孝宗 朱祐樘 弘治帝 1470-1505

正德皇帝

明武宗正德帝是弘治帝的獨生子，他不願住在紫禁城，於是便在宮外修建了「豹房」。他曾御駕親征，也常常離開皇宮四處遊玩。

明武宗 朱厚照 正德帝 1491-1521

嘉靖皇帝

明世宗嘉靖帝迷信方士，尊崇道教。因為虐待宮女，竟差點死於宮女之手。

明世宗 朱厚熜 嘉靖帝 1507-1566

隆慶皇帝

明穆宗隆慶帝在位僅六年，在位期間海禁得以重開；

封賞貢俺答（蒙古土默特部的首領），

結束了明朝與蒙古韃靼各部近二百年兵戎相見的局面。

勝在無為

明穆宗 朱載垕 隆慶帝 1537-1572

萬曆皇帝

明神宗萬曆帝因立太子之事與內閣爭執長達十餘年，

最後索性三十三年不理朝政：

不廟、不朝、不見、不批、不講、不郊。

不上朝！

明神宗 朱翊鈞 萬曆帝 1563-1620

泰昌皇帝

明光宗泰昌皇帝只做了三十天的皇帝，在位期間卻大事迭生，先後發生「紅丸案」、「挺擊案」與「移宮案」，震驚朝野，都是明朝走向衰亡的標誌性事件。

明光宗 朱常洛 泰昌帝 1582-1620

天啟皇帝

明熹宗天啟帝未接受過正規教育就當上了皇帝，後沉迷於當木匠。因其在位時宦官魏忠賢擅權，致使朝政腐敗。

移宮案

做木工！

明熹宗 朱由校 天啟帝 1605-1627

崇禎皇帝

明思宗崇禎帝在位時夜以繼日地操勞政務，節儉自律，卻仍然無法挽回大明江山，最終自縊於景山。

明思宗 朱由檢 崇禎帝 1611-1644

努爾哈齊 皇太極

清太祖努爾哈齊建立八旗制度，打下基礎，子孫越過長城，入主中原。皇太極建立了中國最後一個封建王朝——清朝。

清太祖 努爾哈齊　　　1559-1626

清太宗 皇太極　　　　1592-1643

順治皇帝

順治帝是清代入關後的第一位皇帝，也是清代紫禁城的第一位主人，後疑染上天花而駕崩。

清世祖 順治帝　　　　1638-1661

康熙皇帝

康熙帝在位六十一年，是中國歷史上在位時間最長的皇帝。

康熙帝勤奮好學，文武兼備，並積極將西學引入中國，

為清代盛世奠定基礎。

在位最長

清聖祖 康熙帝　　　　1654-1722

康熙大帝

康熙帝八歲登基，十四歲親政，在位六十一年間：

擒鰲拜（康熙八年），

平定三藩（康熙二十年），

收復台灣（康熙二十二年），

親征準噶爾（至康熙三十六年平定），

驅逐沙俄（康熙二十八年），

實現國土完整和統一。

雍正皇帝

雍正帝在位十三年，勤於政事，寫下了千萬字的奏折批覆。

為避免皇子間的帝位相爭，他即位後便創立了「秘密建儲」制度。

八月
AUG

23

勤奮

清世宗 雍正帝　　　1678-1735

乾隆皇帝

乾隆帝是中國歷史上最長壽的皇帝，享年八十九歲，在位六十年，然後禪讓皇位做太上皇。他在位期間，清朝的國力達到巔峰。

太上皇

清高宗 乾隆帝　　　1711-1799

嘉慶皇帝

嘉慶帝在位時清朝國勢已呈敗象,各地疲於應付教民作亂。

曾有「天理教」教徒攻入紫禁城,皇帝還曾在神武門內遇歹徒行刺。

走下坡路

清仁宗 嘉慶帝　　　1760-1820

道光皇帝

道光帝以節儉聞名，但其在位期間，卻簽訂了喪權辱國的《南京條約》。條約共十三款、其中要求中國割讓香港島、開放五口通商、賠款兩千一百萬兩白銀等。

愧對祖先

清宣宗 道光帝　　　　　　　1782-1850

咸豐皇帝

咸豐帝體弱多病，在位時國家內憂外患，內有太平天國運動，外有英法聯軍入侵並火燒圓明園。

清文宗 咸豐帝　　　1831-1861

同治皇帝

同治帝為慈禧太后當懿嬪時所生，五歲登基，在兩位太后垂簾聽政中長大、十八歲親政，十九歲駕崩於養心殿，是清朝壽命最短的皇帝。

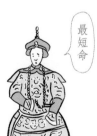

最短命

清穆宗 同治帝 1856-1875

光緒皇帝

光緒帝年幼時，由慈禧太后垂簾聽政，十九歲親政，與慈禧太后矛盾重重。維新變法失敗後，慈禧太后再度訓政，光緒帝被幽禁在中南海瀛台。

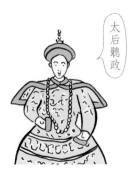

太后聽政

清德宗 光緒帝　　　　　1871-1908

宣統皇帝

溥儀即位時三歲，退位時六歲，
退位後仍在紫禁城中生活，
直至一九二四年被驅逐出宮。

清亡

宣統帝　　　　　　1906-1967

小溥儀

慈禧太后

慈禧太后是晚清的實際統治者，曾三次「垂簾聽政」，實際統治中國長達四十八年。

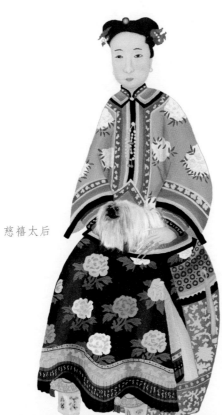

慈禧太后 1835-1908

九月

SEPTEMBER

花園

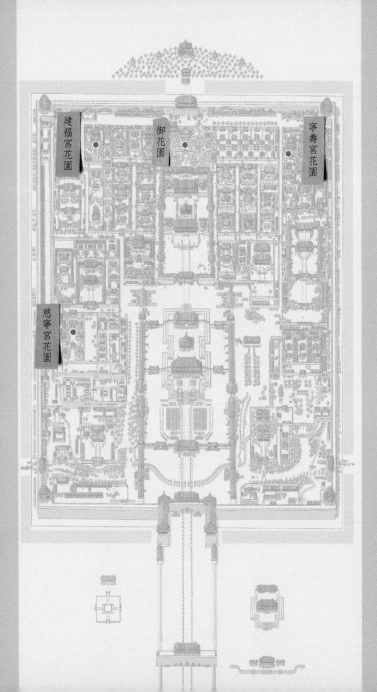

建福宮花園

御花園

寧壽宮花園

慈寧宮花園

御花園

御花園位於紫禁城中軸線北端，始建於明代永樂十八年（一四二〇），後陸續增修，現仍保留初建時的基本格局。御花園作為明清皇帝、后妃休憩的地方，兼具祭祀、典藏、讀書等功能。

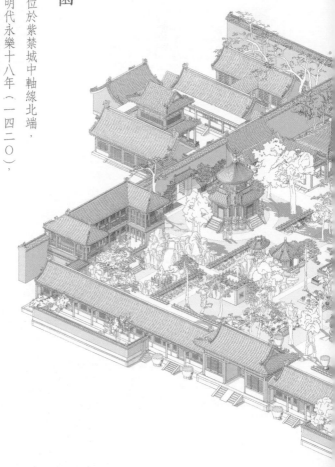

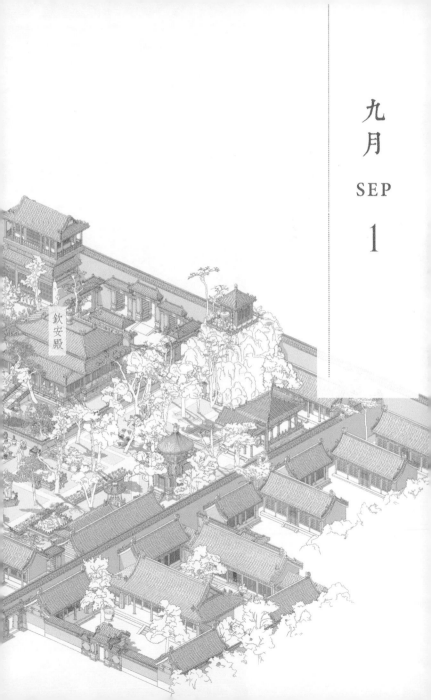

九月
SEP

1

欽安殿

御花園 欽安殿

欽安殿始建於明代，殿內供奉玄天上帝。

明代洪熙帝崩於欽安殿。

弘治帝開始設齋醮（即道場）。

嘉靖帝迷信方術，祈求長生，常於欽安殿拜奏青詞。

清帝每年正月都要到欽安殿拈香行禮。

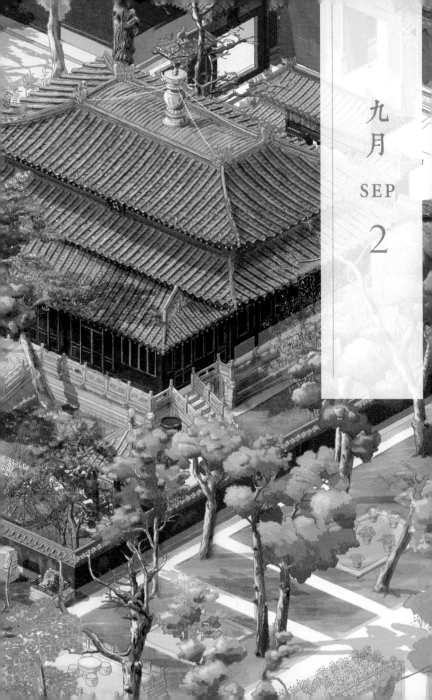

九月

SEP

2

御花園 天一門

天一門是明代嘉靖十四年（一五三五）添建欽安殿院牆時所建。

其院門名「天一」，乃取《易經》中「天一生水」之意。

九月

SEP

3

御花園　堆秀山

堆秀山建於明代，高約十米，以太湖石堆築而成。

每年農曆九月初九重陽節，皇帝、后妃在此登高。

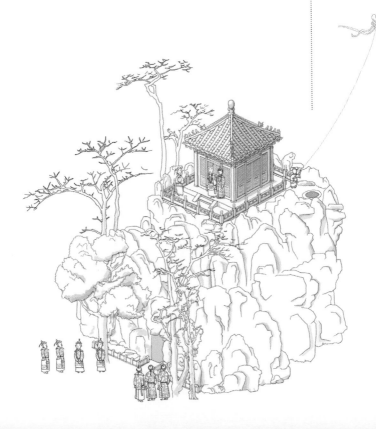

御花園 延暉閣

延暉閣建於明代，與堆秀山相對，供皇帝登臨遠眺。乾隆帝、道光帝、咸豐帝等皇帝皆留有以此閣為主題的詩作。

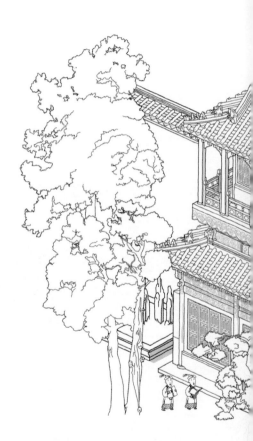

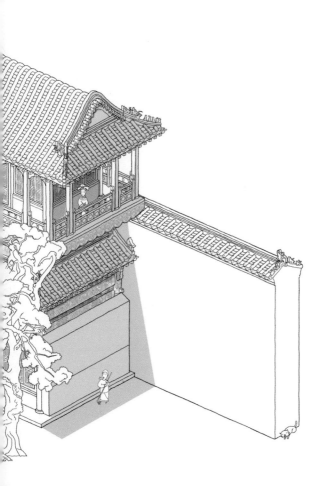

御花園 鎏金銅象

象是太平幸福的象徵，寓意太平有象。

在御花園承光門內陳設著一對鎏金銅象，

銅象呈跪伏狀，雙目下視。

遜帝溥儀和他的英國老師莊士敦等曾在銅象前合影。

清代皇帝鹵簿儀仗中也有儀象，

宮外有象房，最多時馴養大象達三十五頭。

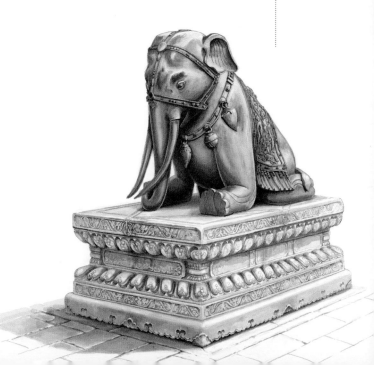

御花園 摛藻堂

摛藻堂為乾隆時所修建，堂內藏有《四庫全書薈要》，供乾隆帝閑時閱覽。

傳說堂旁古柏曾隨乾隆帝南巡並幫他遮蔭，故被封為「遮蔭侯」。

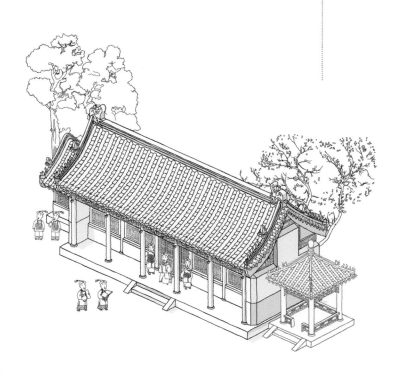

御花園 養性齋

養性齋建於明代，乾隆時改建成凹字形建築，與呈凸字形的絳雪軒相對。

清遜帝溥儀曾將此處賜予其英文教師莊士敦居住。

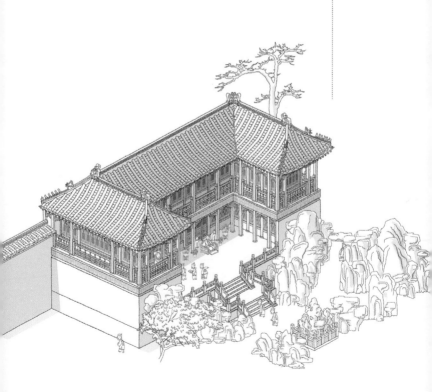

御花園 絳雪軒

絳雪軒建於明代，軒前花壇曾植海棠五株。

每當海棠花瓣飄落時，宛若粉紅色的雪花繽紛而降，

此處遂得名為「絳雪軒」。

御花園 賞石

御花園裏陳設著許多奇石盆景，據統計有四十五座之多，其中大部分是太湖石。

在眾多盆景中，較著名的石頭有海參石、拜斗石和木化石。

御花園 石子畫

御花園的地面上，有九百多幅用彩色小石子拼成的石子畫。

每一幅石子畫的圖案都非常精美，

包含了人物故事圖、祥瑞花鳥圖、清雅博古圖等。

寧壽宮花園

寧壽宮花園位於紫禁城東北部，南北長一百六十米，東西寬三十七米，面積五千九百二十平方米。

這座花園始建於清代乾隆四十一年（一七七六），格局保留至今。

這座花園是為了讓乾隆帝做太上皇時頤養天年而修建的。

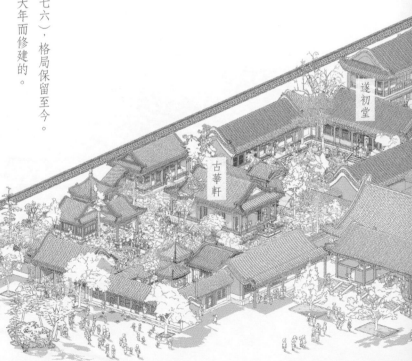

遂初堂

古華軒

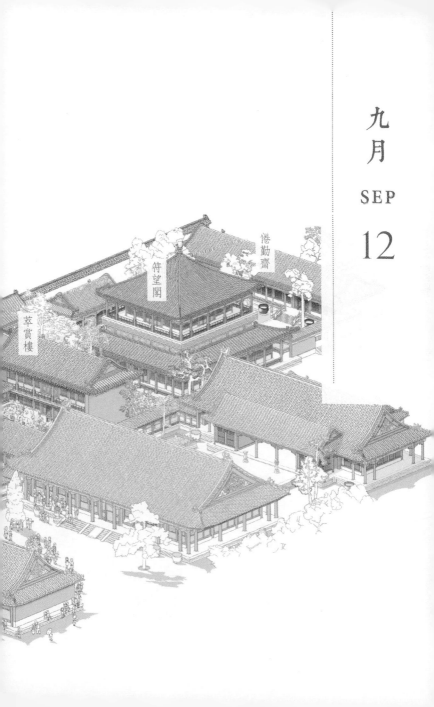

倦勤齋

符望閣

萃賞樓

寧壽宮花園 第一進

寧壽宮花園第一進院的主體建築是古華軒。古華軒西側是禊賞亭，禊賞亭的抱廈內有仿王羲之蘭亭「曲水流觴」的流杯渠。

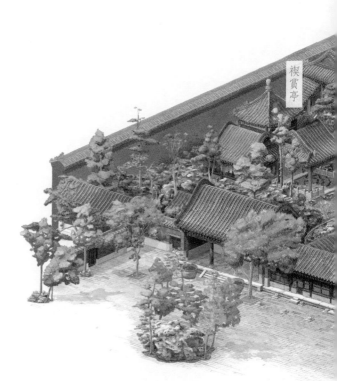

禊賞亭

九月

SEP

13

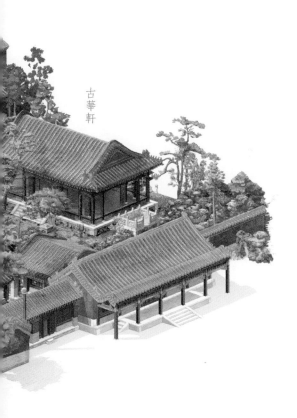

古華軒

寧壽宮花園　第二進

寧壽宮花園第二進院是一個典型的三合院，院內點綴有簡單的花木與太湖石。主要建築是遂初堂，東西各有廂房，所有建築均有遊廊相連接，西北遊廊可通第三進院。

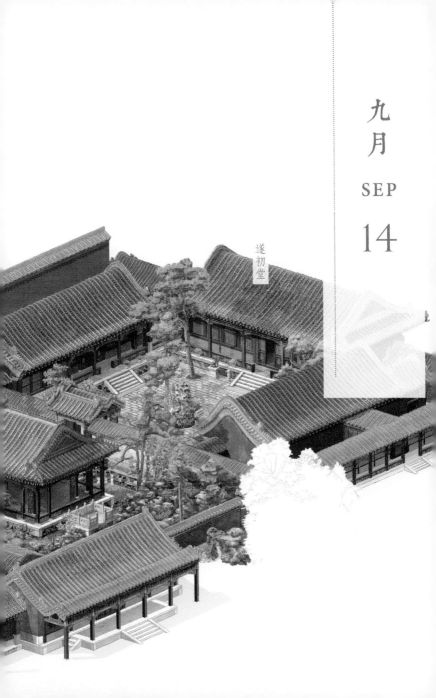

遂初堂

寧壽宮花園　第三進

寧壽宮花園第三進院的庭院空間，幾乎全被山石所填滿，從第二進院落的「空」到第三進院落的「滿」，形成強烈的空間對比。萃賞樓是這個院落的主要建築，東南山塢藏有三友軒。假山上建有聳秀亭，假山下有洞穴可通四方。

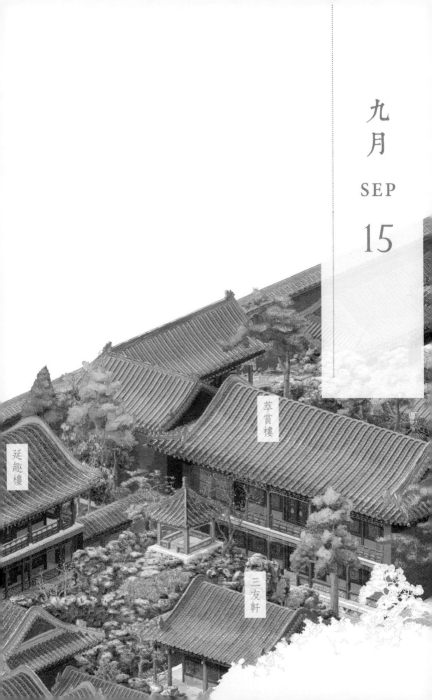

九月

SEP

15

延趣樓

萃賞樓

三友軒

寧壽宮花園　第四進

寧壽宮花園第四進院仿建福宮花園而建，以符望閣為主體，另建有碧螺亭、雲光樓、玉粹軒和倦勤齋，內部裝潢精美華麗。

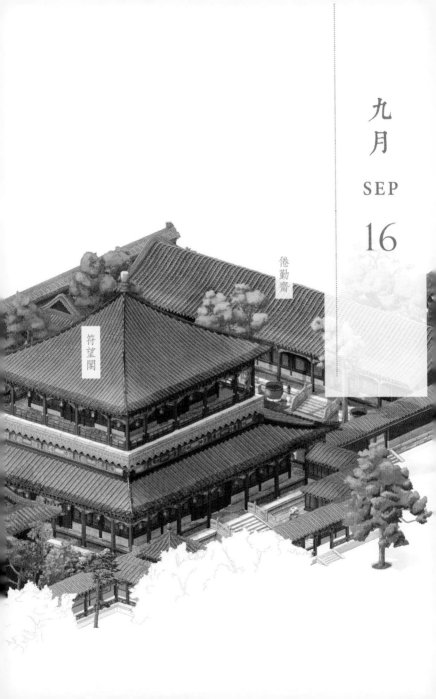

倦勤齋

符望閣

寧壽宮花園 禊賞亭裝飾

禊賞亭內設流杯渠，取「曲水流觴」之意，亭內外裝修均飾竹紋，象徵王羲之蘭亭修禊時「茂林修竹」的環境。

寧壽宮花園　碧螺亭

碧螺亭因其形制似梅花，構件亦以梅花紋裝飾，故又稱碧螺梅花亭。

碧螺亭形體別緻，是極為罕見的亭式建築。

寧壽宮花園　倦勤齋

「倦勤」指對辛勞的政事感到疲倦，有退位讓賢的意思。

倦勤齋是寧壽宮花園中最後一幢建築，主要分東西兩部分。

齋內裝潢瑰麗精緻，宛如打開的珍寶匣。

其中通景畫的使用，讓有限的空間無限延展，年邁的皇帝似乎可以在這裏再次觀賞宮外風景，乃至世界。

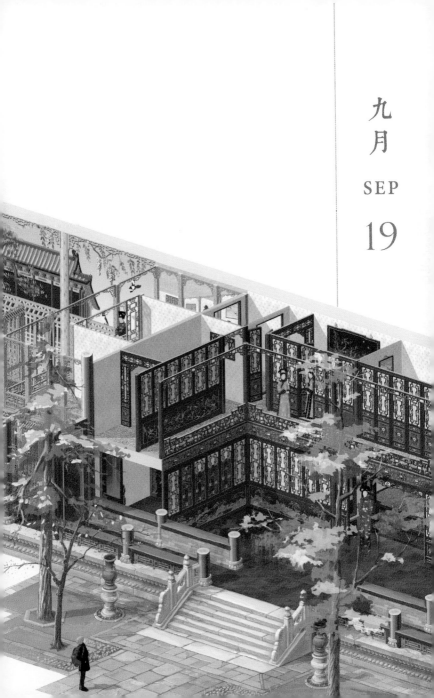

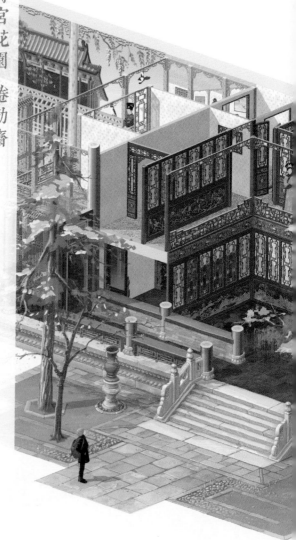

寧壽宮花園 倦勤齋

倦勤齋東部為明殿，利用內簷裝修隔成上下兩層的凹字形仙樓，室內隔有十餘間小室，設有寶座床、書房、寢宮和佛堂等，是皇帝休憩寢息的空間。齋內的花罩以紫檀木製成，輔以其他珍貴木材製成的槅扇、檻窗，製作精巧，名貴豪華。

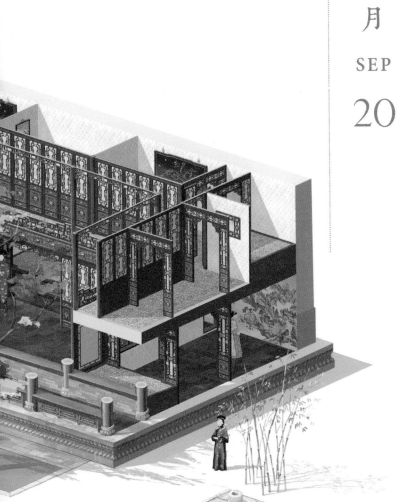

20

倦勤齋 戲台

倦勤齋室內西部正中設有一座攢尖頂的方形小戲台，周圍有夾層籬笆，看似竹造，實為木製，髹漆畫成竹紋，非常精緻。

圍繞戲台的北牆和西牆貼有通景大畫，利用西方透視法描繪室外庭院風光。

頂棚同樣貼有描繪成藤蘿架的通景畫，人在其中彷彿置身於串串紫藤花下。

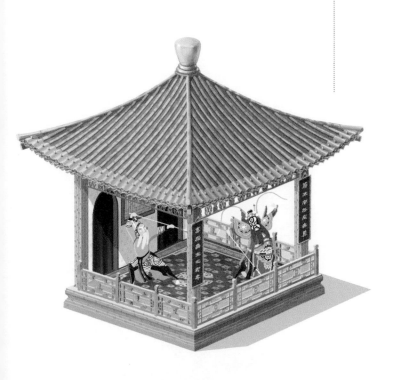

慈寧宮花園

慈寧宮花園始建於明代嘉靖十七年（一五三八），清代乾隆三十年（一七六五）進行大規模改建，格局保留至今。

這裏是明清太皇太后、皇太后及太妃嬪遊覽、休憩、禮佛的地方。

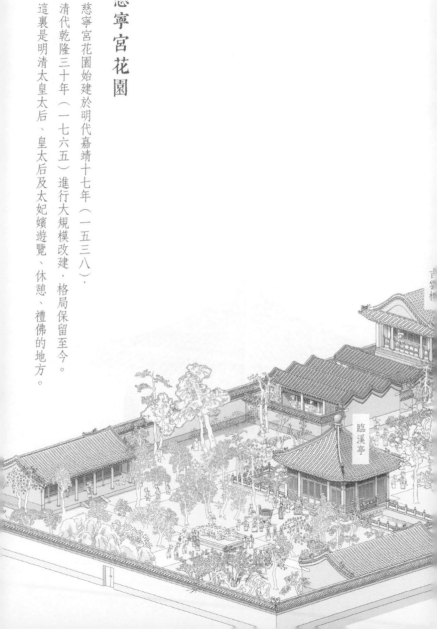

臨溪亭

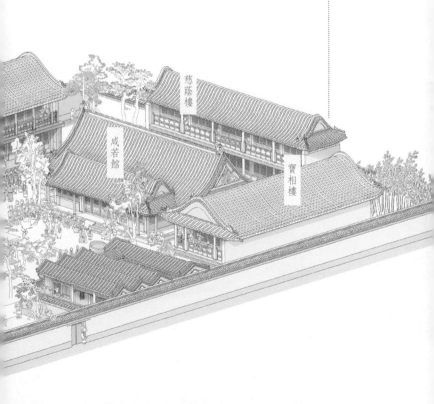

慈蔭樓

咸若館

寶相樓

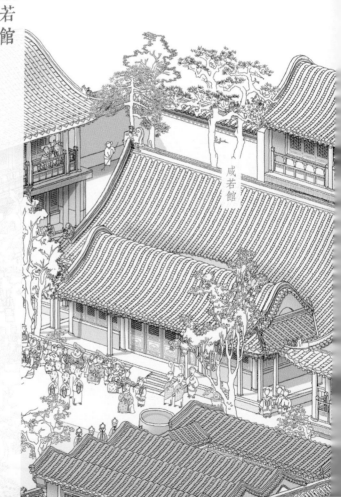

慈寧宮花園 咸若館

明代初建時稱咸若亭，明代萬曆十一年（一五八三）改名為咸若館，清代乾隆年間改建成今天的格局。咸若館是清代太后、太妃禮佛之所。

咸若館

慈寧宮花園 臨溪亭

臨溪亭始建於明代萬曆六年（一五七八），原名臨溪館。亭下設有水池，圍以漢白玉望柱欄板，池中曾養魚植花，太后、太妃可打開亭中槅扇門，憑欄倚望。

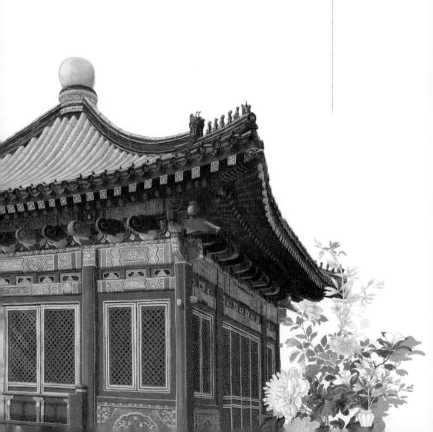

九月

SEP

24

慈寧宮花園　正統七年銅香爐

臨溪亭前面陳設著一座比這建築還要早一百多年的銅香爐，香爐上鑄著「大明正統七年歲次九月吉日造」的字樣。

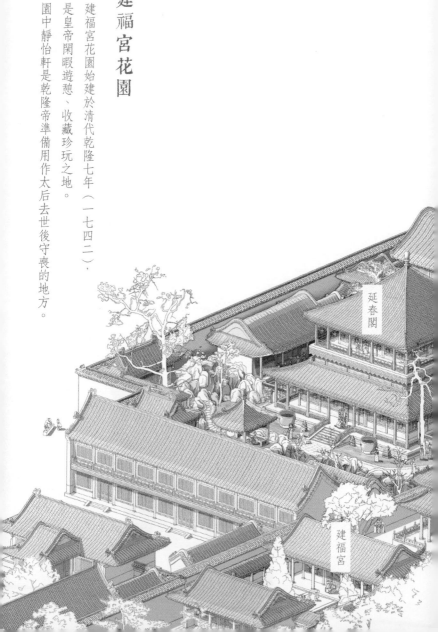

建福宮花園

建福宮花園始建於清代乾隆七年（一七四二），是皇帝閒暇遊憩、收藏珍玩之地。

園中靜怡軒是乾隆帝準備用作太后去世後守喪的地方。

延春閣

建福宮

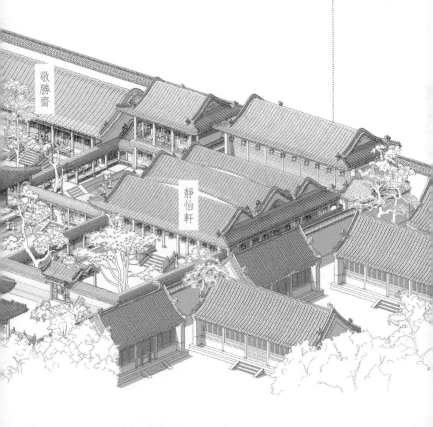

敬勝齋

靜怡軒

建福宮花園

一九二三年建福宮花園毀於大火，
二○○○年由中國文物保護基金會集資重建，
二○○六年復建工程順利竣工。

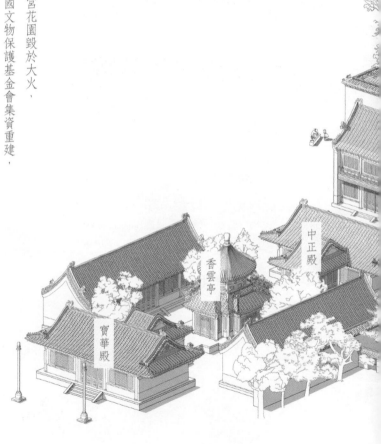

中正殿

香雲亭

寶華殿

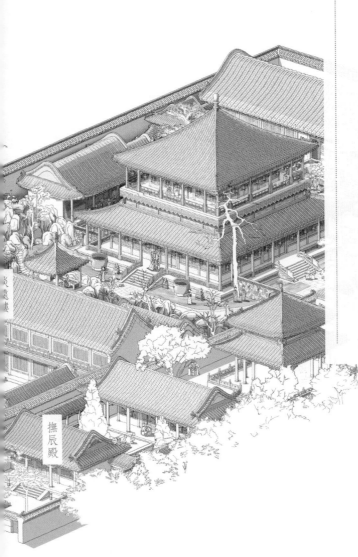

撫辰殿

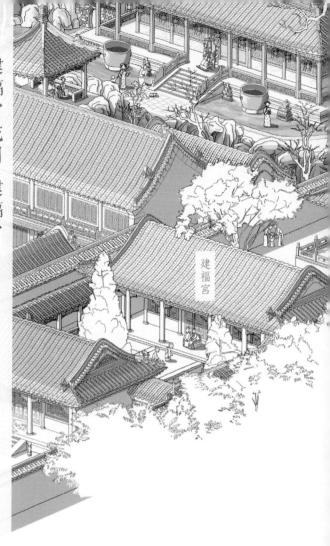

建福宮

建福宮花園 建福宮

建福宮初建時原擬作為乾隆帝為母守制之所，後未實行。

後來每逢嘉平朔日（臘月初一），乾隆帝都會御此宮書「福」字箋，以迎新禧。

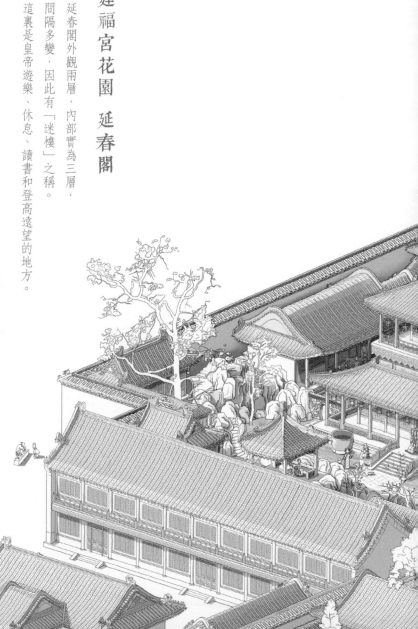

建福宮花園　延春閣

延春閣外觀兩層，內部實為三層，間隔多變，因此有「迷樓」之稱。

這裏是皇帝遊樂、休息、讀書和登高遠望的地方。

九月
SEP
29

建福宮花園　積翠亭

延春閣前的假山上，建有積翠亭，後來乾隆帝營建寧壽宮花園中的擷芳亭，形制便仿自積翠亭。

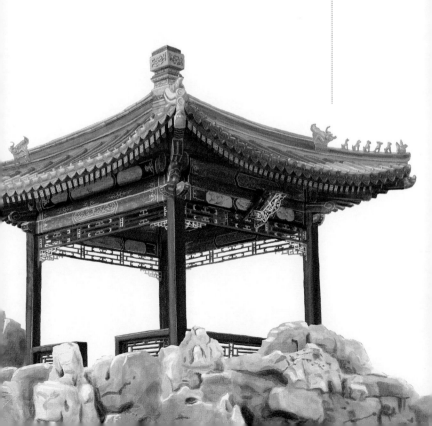

十月

OCTOBER

宮廷生活

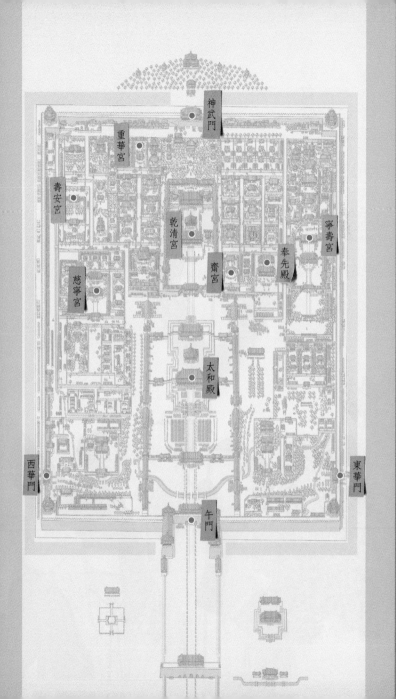

神武門

重華宮

壽安宮

乾清宮

寧壽宮

奉先殿

齋宮

慈寧宮

太和殿

西華門

東華門

午門

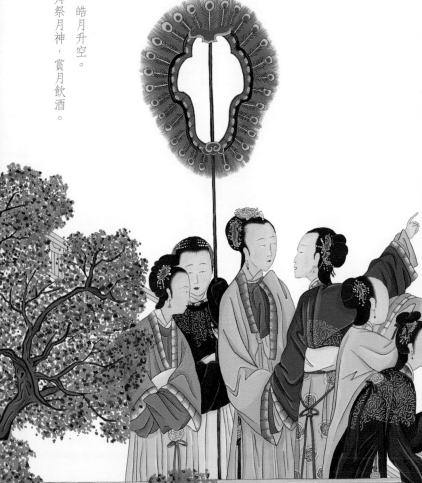

瓊台賞月

中秋月夜，天清雲淡，皓月升空。清代皇帝率領眾妃嬪拜祭月神，賞月飲酒。

十月

OCT

1

選秀

清代康熙年間，后妃定為八個等級：皇后一人，皇貴妃一人，貴妃二人，妃四人，嬪六人，以下有貴人、常在、答應三級，人無定數。康熙帝一生有后妃五十五人，而光緒帝只有一后二妃共三人。

大婚

清代皇帝在即位之後才舉行的婚禮，稱為大婚。

清代只有順治帝、康熙帝、同治帝、光緒帝四位皇帝舉行過大婚典禮。

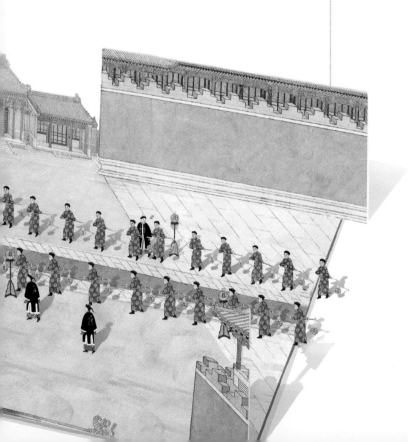

鳳輿

鳳輿即皇后大婚時所乘坐的喜轎。

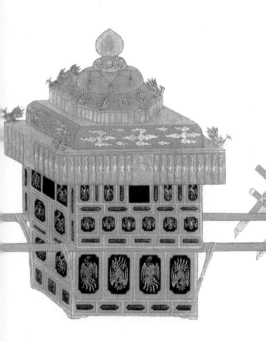

康熙帝萬壽

清代康熙五十二年（一七一三）三月十八日，是康熙帝的六十大壽。

該圖展現了康熙帝六十大壽時，設鹵簿大駕的情景。

畫面中，康熙帝乘步輦，皇子皇孫二十五人扶輦，耆老夾道歡呼萬歲。

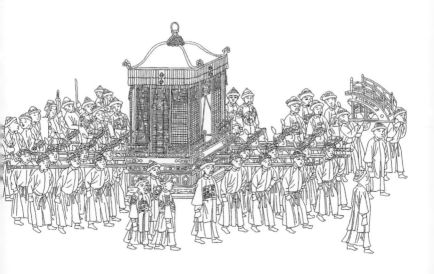

萬壽盛典

《萬壽盛典初集》分為宸藻、聖德、典禮、恩賚、慶祝和歌頌，全書在記述康熙帝萬壽慶典活動的同時，也對聖祖的仁德倍加頌揚。

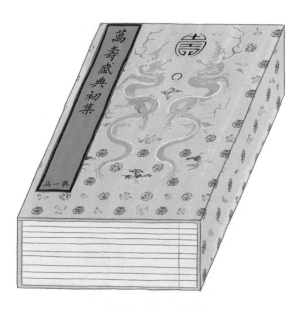

龍袍

帝王的服飾上繡有各種寓意吉祥、色彩豔麗的紋飾圖案，龍袍上除了有龍紋，還有十二章紋等圖案。

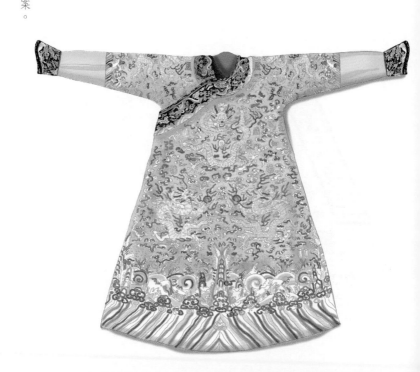

十二章紋

龍袍上繡有十二種圖像，稱為十二章紋，分別是：

日、月、星辰、山、龍、華蟲、宗彝、藻、火、粉米、黼、黻。

日

山

宗彝

粉米

十月
OCT

8

月

星辰

龍

華蟲

藻

火

黼

黻

朝珠

朝珠是搭配清代宮廷禮服的一種佩掛物，掛在頸項，垂於胸前。

朝珠狀如念珠，計一百零八顆。

皇帝會根據不同的場合佩戴不同質地、不同顏色的朝珠。

官帽

清代用不同的寶石作為官員的帽頂頂珠，以顯示官員品級的高低。一品用紅寶石，二品用珊瑚，三品用藍寶石，四品用青金石，五品用水晶，六品用硨磲，七品用素金，八品用陰文鏤花金，九品用陽文鏤花金。頂無珠者無品級。

文武一品官服補子

文官：仙鶴；

武官：麒麟。

文武二品官服補子

文官：錦雞；

武官：獅子。

文武三品官服補子

文官∷孔雀；

武官∷豹。

文武四品官服補子

文官：雲雁；

武官：虎。

文武五品官服補子

文官∶白鷳；

武官∶熊。

文武六品官服補子

文官∴鷺鷥；

武官∴彪。

文武七品官服補子

文官∷鸂鶒；

武官∷犀牛。

文武八品官服補子

文官：鵪鶉；

武官：犀牛。

文武九品官服補子

文官：練雀；

武官：海馬。

中和韶樂

「中和韶樂」在清代樂制中的規格最高，主要用於郊廟祭祀和朝會典禮。

排簫是「中和韶樂」的演奏樂器之一，共有十六支竹管，用長短調節音調高低。

排簫

乾隆帝大閱

《乾隆皇帝大閱圖》軸描繪了清代乾隆四年（一七三九），皇帝於京郊南苑舉行閱兵式的情景。乾隆帝著戎裝、騎駿馬，英姿勃發。

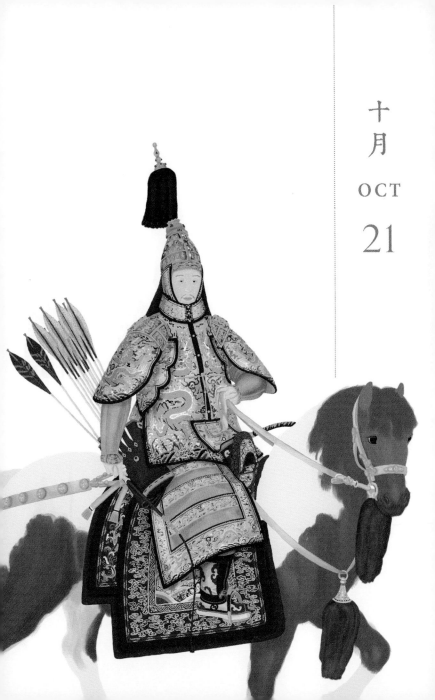

八旗

八旗為努爾哈齊創建的兵民合一的軍事制度，有正黃、正白、正紅、正藍、鑲黃、鑲白、鑲紅、鑲藍之分。

正黃旗

鑲黃旗

正紅旗

鑲紅旗

正白旗

鑲白旗

正藍旗

鑲藍旗

合符

在清代，合符是夜間出入紫禁城和京城城門時使用的憑證，每套合符均由陰文合符和陽文合符兩部分組成。通常由守門者持陰文合符，通行者持陽文合符，兩者相符才能取鑰匙開門。

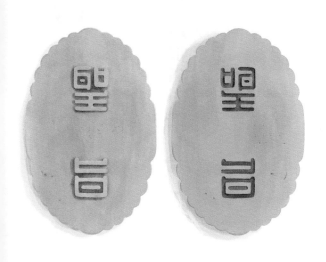

四庫全書

康熙字典

編書

明清兩代完成了中國歷史上罕見的龐大文化工程，如《永樂大典》、《古今圖書集成》、《康熙字典》、《四庫全書》等書的編修工作，都是在國力最強盛的時期開始和完成的。

古今圖書集成

永樂大典

重陽節 賞菊

菊是高潔的象徵，又被人們賦予了吉祥、長壽的含義。

自魏晉以來，就有重陽節賞菊、飲菊花酒之風俗。

清宮也很重視重陽節，乾隆帝有「指日重陽到，黃花開繞欄」的詩句。

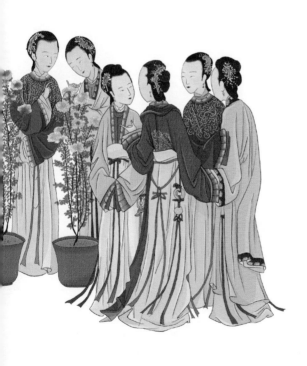
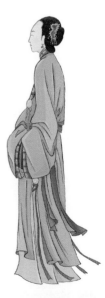

書城

清皇室雖來自關外，
但其關心文化的程度卻不遜於其他王朝，
帝王自小讀書的風氣遠比明代興盛，
尤其自雍正朝伊始的秘密建儲制度，
更令皇子們不敢有半點鬆懈。
在紫禁城中，分佈著許多大大小小的書房。

慈寧宮

壽康宮

天淵閣

紅本庫

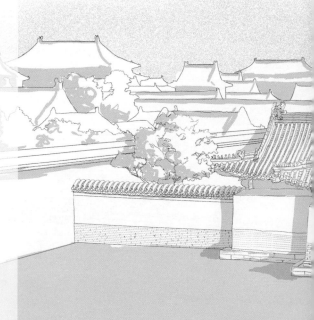

溥儀打網球

打網球是溥儀最喜愛的運動之一。

一九二三年，建福宮火災殃及中正殿等處，清宮已無力復原，溥儀乾脆命人在廢墟上修了一個網球場，在這裏打網球。

十月
OCT

27

御膳

清代皇帝一般每天用餐兩次。
上午六七點吃第一餐，下午一兩點吃第二餐，
一般晚上六點會進行一次「晚點」。
皇帝、太后各有偏好，御膳內容各不相同，總的來說，
乾隆帝、慈禧太后的菜品最多，節儉的道光帝吃得最少。
皇帝最豐盛的一餐是除夕的團圓宴，共有一百多種菜品。

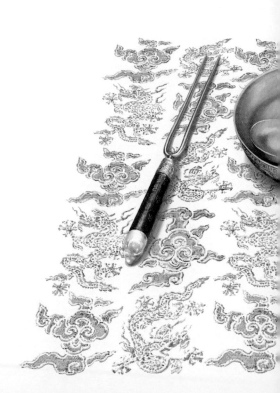

瓷母

清乾隆各色釉彩大瓶，綜合了兩千多年的技術，瓶身自上而下裝飾的釉、彩達十七層之多，素有「瓷母」之美稱。瓷母集諸名窯精要於一身，儼如一本立體的彩瓷大全。

紫檀

紫檀木在清代時已經是貴重的木料。

假若今天有一塊剛成材的紫檀木，

其幼苗當是在宋代或更早便已開始生長。

那麼一件清代的紫檀工藝品，

便是一塊已經生長了約八百年的木料，

加上二百年前的工藝風格和技術的千年珍品！

暖手爐

清乾隆朱漆描金龍鳳紋手爐，爐雙圓相連，上有提樑，內設銅盆，與銅絲編蓋吻合。爐腹部為朱漆地，上繪描金龍鳳紋各一對。該手爐以世代相襲的龍鳳圖為紋飾，又以紅色漆為底襯，吉祥喜慶，帶有濃重的宮廷色彩。

十一月

NOVEMBER

心靈故事

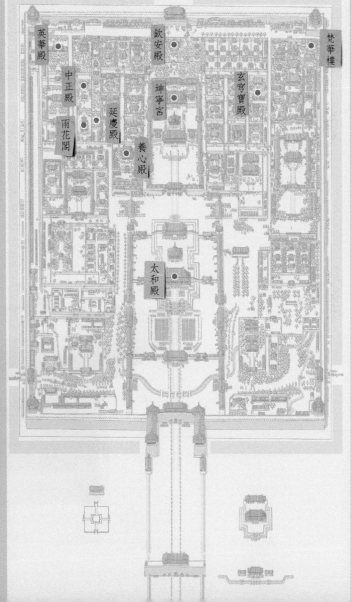

景山

英華殿

欽安殿

梵華樓

中正殿

坤寧宮

玄穹寶殿

延慶殿

雨花閣

養心殿

太和殿

延慶殿

延慶殿在雨花閣東側，宮中每年「四立」——立春、立夏、立秋、立冬的祭祀儀式皆在延慶殿舉行。

十一月
NOV

1

皇后的夢

仁孝文皇后是明成祖朱棣的結髮妻子，其父為中山王徐達。

在明代永樂元年（一四〇三）刊行的《夢感佛說第一希有大功德經》序文中，

仁孝文皇后披露：早在永樂帝得帝位前，

她已夢見觀世音菩薩，菩薩預言徐氏將成為「天下母」。

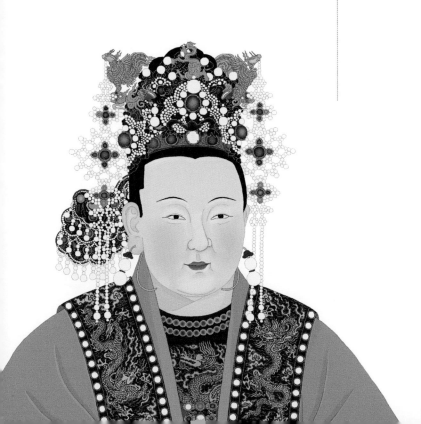

皇帝的山

真武大帝是永樂皇帝的守護神，永樂十年（一四一二），朱棣調動大批軍民，營造湖北武當山的神宮道觀，將武當山當成皇帝的家廟道場。

武當山天柱峰上的金殿（銅鑄）供奉真武大帝，據說殿中的真武大帝，正是按照朱棣的容貌塑造。

欽安殿寶頂

欽安殿供奉真武大帝，殿頂安放鎏金寶頂，欽安殿大修時在寶頂內發現了三千多卷藏文佛教經卷。

玄穹寶殿

玄（天）穹寶殿位於紫禁城內廷東路，原名「玄穹寶殿」，入清後為避康熙帝名諱（玄燁）而改名為「天穹寶殿」，但現今所懸的門匾仍是「玄穹寶殿」，為宮中兩大道場之一。

十一月

NOV

5

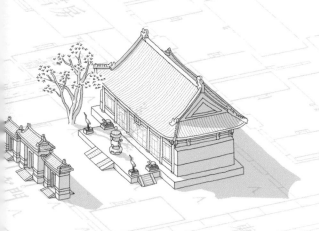

玄穹寶殿 銅香爐

在紫禁城眾多的大銅鼎中，玄穹寶殿的銅鼎最具特色，寶頂與紋飾都有鎏金。

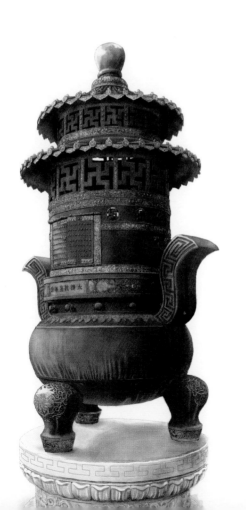

玄穹寶殿 玄穹高上帝

玄穹寶殿中供玄穹高上帝，即玉皇大帝，他是道教神話傳說中天地的主宰。

坤寧宮 烏鴉

傳說烏鴉曾救過努爾哈齊的命，所以在坤寧宮外立有索倫杆，每逢祭祀大典時，會把碎肉和米穀放在索倫杆上的碗狀錫斗中，餵飼烏鴉，敬之奉之。

坤寧宮 五供

五供是神台前的供器，包括香爐一座、燭台與花觚各一對。

在使用時，爐內燃藏香，觚內供花，燭台點蠟燭。

坤寧宮五供以動物、人物造型作底托，具有滿族特色。

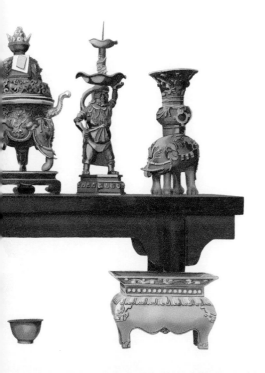

坤寧宮 關帝

坤寧宮北坑上所供的關聖帝君像，是每天朝祭的祭祀對象。

如遇重要日子，皇帝、皇后都會參加祭祀。

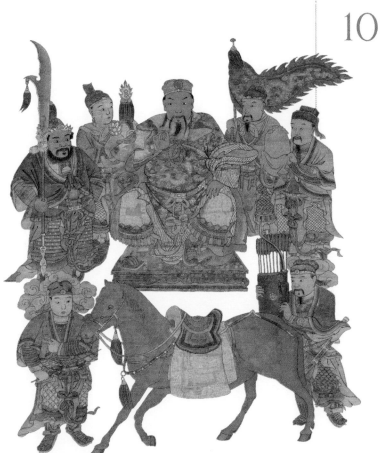

雨花閣

雨花閣是紫禁城裏造型最特別的建築，

共四層，嚴格按照藏密的事、行、瑜伽、無上瑜伽四部設計。

雨花閣仿西藏托林寺（一說桑耶寺）建成。

主供大威德金剛、上樂金剛、密集金剛三大主尊。

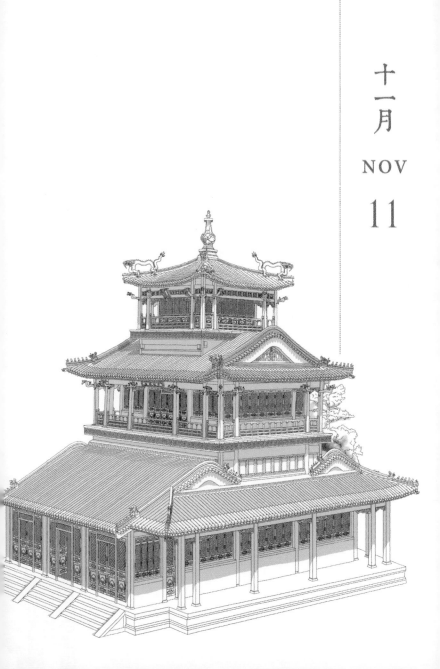

雨花閣 鎏金銅頂

雨花閣屋頂為四角攢尖頂，屋面滿覆鎏金銅瓦，四條脊上各立一條銅鎏金行龍，寶頂則安鎏金銅塔。龍和塔共用銅近一千斤。

十一月

NOV

12

雨花閣 六世班禪

六世班禪為了慶賀乾隆帝的七十大壽，
用了一年時間從西藏來到承德，不料患上天花，在北京圓寂。
乾隆帝十分悲痛，於是命人按照六世班禪生前畫像，
製作了四尊銀鎏金六世班禪像，
其中一座便供奉在紫禁城雨花閣西配樓內。

中正殿

中正殿宮區是紫禁城中唯一一處全部由佛堂組成的建築區域，這裏是專門處理皇宮藏傳佛教事務的中心，管理範圍包括主持皇家寺廟建設、舉辦法會、佛經翻譯印造、造像與法器製作、唐卡織繪等。

中正殿內主供無量壽佛，是為皇太后、皇帝祈福延壽的地方。

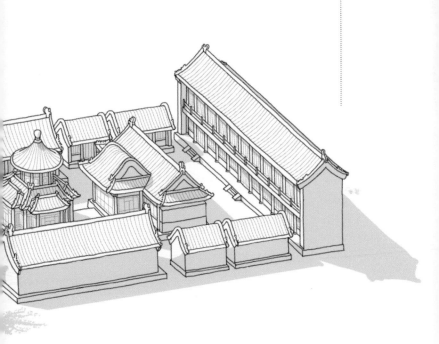

跳布紮

皇宮每年十二月舉行「跳布紮」（俗稱「打鬼」）的宗教儀式，活動地點在中正殿，儀式中有喇嘛扮成宿神或生肖神，又有人扮成鹿，由眾人護鹿，以取「得祿」之義。乾隆帝也曾參與此活動。

乾隆皇帝佛裝像唐卡

清代的皇帝被稱為文殊大皇帝，乾隆帝更被認為是文殊菩薩的化身。

梵華樓 旃檀佛

梵華樓中的旃檀佛像，高超過兩米，為紫禁城佛堂中最大的銅鍍金佛像。

梵華樓 掐絲琺瑯大佛塔

梵華樓是世上僅存較完整的「六品佛樓」，一層六室分別供清代乾隆三十九年（一七七四）所造掐絲琺瑯大佛塔六座。

梵華樓 唐卡

圖為陳設於梵華樓「德行根本品」一室的唐卡護法神畫像。

無量壽佛

宮中每遇皇太后和皇帝的壽辰，都要製作大量與增福延壽相關的佛像——無量壽佛。同時，京城內外的宗教首領、王公大臣也會紛紛敬送佛像以祝長壽無疆。

英華殿

英華殿是明清兩代皇太后及太妃、太嬪虔誠禮佛之地。

英華殿殿前兩側有明代萬曆帝生母——

慈聖李太后親手所植的菩提樹各一株。

菩提手串

英華殿前的菩提樹盛夏開花，呈金黃色，果實不在花蒂，而綴長於葉背，深秋子隨葉落，可以串作念珠。菩提子呈赭黃色，有五條線紋分瓣，故稱為「英華殿五線菩提」。

十六羅漢像屏風

當年釋迦牟尼佛在涅槃前，挑選了十六位弟子留形住世，保護佛法，直至法雨遍灑世間為止，他們便是著名的十六羅漢。

因乾隆帝很崇拜十六羅漢，所以山東巡撫國泰曾貢上一套以貫休羅漢畫為底稿的「嵌玉十六羅漢像屏」，乾隆帝十分喜愛，將其陳設在寧壽宮花園雲光樓內。

雍正帝扮道士

雍正帝對道教很有興趣，在養心殿安設斗壇，又曾在圓明園中煉丹。宮廷畫師所畫的《雍正帝行樂圖》中，雍正帝正扮成一位仙風道骨的道士。

十一月

NOV

24

養心殿 符板

符板為道教法器。

清代雍正九年（一七三一）在養心殿、乾清宮、太和殿等重要宮殿的天花板上設置符板。

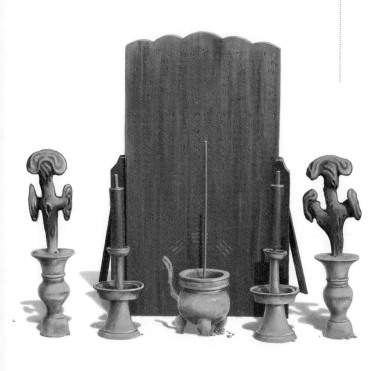

景山

景山位於北京城的中軸線上，坐落於紫禁城北面。

景山的五個山峰上，建有五座亭子，亭中供有「五方佛」，為乾隆年間興建。

萬春亭

鎮物

古建築的正脊正中叫「龍口」，

古人會將裝有「鎮物」的寶匣放在龍口中，

以鎮宅消災、祈求吉祥。

清代康熙三十四年（一六九五）重建太和殿，

寶匣內放置了用五種不同金屬製成的錠與牌、金錢八枚、

五色寶石、五經五卷、五色緞、五色線、五香、五藥、五穀。

門神

臘月下旬，宮中開始掛門神。

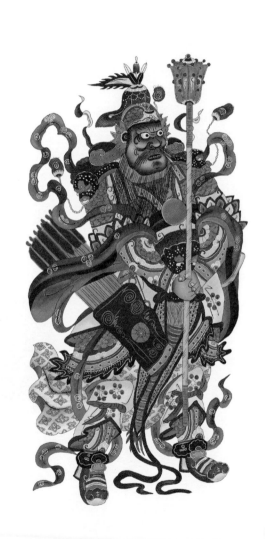

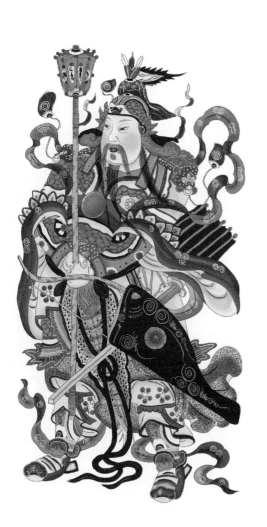

祭先農 皇帝親耕

每年春耕前，皇帝都要到先農壇的耤田內舉行親耕禮。

御用黃牛
身披黃衣

順天府農夫

四推四返

扶犁

雍正帝

執牛鞭

戶部尚書

播種

順天府知縣

捧青箱

一畝三分地

各路神明

紫禁城好似一座諸神的俱樂部。

世道人心，總會在理性與感性之間搖晃，皇家也不例外。

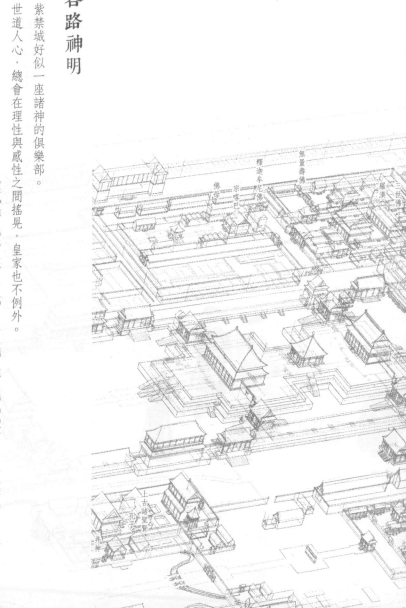

無量壽佛

釋迦牟尼佛

三世佛

羅漢

宗喀巴

佛母

上古諸聖賢

孔子

井神

神鳥　烏鴉

完立媽媽（清）
九蓮菩薩（明）
城隍

馬神
西番佛
無量壽佛（清）
二清神（明）
觀音

大威德金剛
上樂金剛
文殊菩薩
釋迦牟尼佛

薩滿教諸神

孤仙
玄武大帝
關帝

孔子
閻王

皇家歷代祖先

昊天上帝
三世佛
羅漢

五大密教主尊
宗喀巴
旃檀佛

十二月

DECEMBER

建築細節

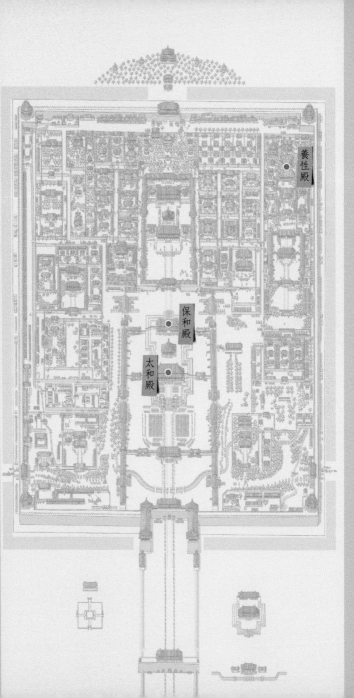

養性殿

保和殿

太和殿

三原色

紅（牆壁）、黃（屋頂）、藍（天空）是色彩中的三原色，可以調和出一切顏色。

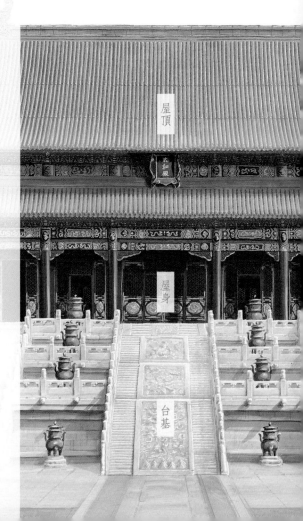

三段式

一幢木構建築，基本上離不了屋頂、屋身和台基三個部分，其功能分別為：覆蓋、支撐和承托（避濕）。

三段式是傳統中國建築最易辨識的立面，每個部分在後來都發展出各種不同的形制、美學及象徵意義。

屋頂

太和殿

屋身

台基

十二月

DEC

2

八大作

每一座建築，都是由八個專業團隊協作而完成的。

十二月
DEC

3

土作

油作

瓦作

裱糊作

彩畫作

木作

石作

搭材作

九種屋頂

明清時期，古建築屋頂的形式多種多樣，但歸結起來只有五種基本形式：硬山、懸山、歇山、廡殿和攢尖。中國建築需要配合宗法和禮儀要求，因此我們可以把古代建築當作「禮」的實體來欣賞。

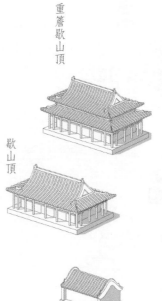

重簷歇山頂

歇山頂

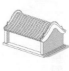

卷棚硬山頂

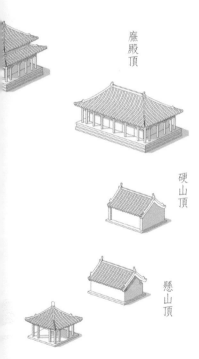

廡殿頂

硬山頂

懸山頂

攢尖頂

廡殿頂

廡殿頂從任何方向看都是一樣穩重莊嚴，其結構比「九脊頂」（歇山頂）簡單，等級卻更高。

重簷廡殿頂

重簷廡殿頂是明清所有殿頂中最高等級的屋頂樣式。

歇山頂

歇山頂一般叫做「九脊頂」，非皇家建築不得擅用。

重簷歇山頂

重簷歇山頂是在基本歇山頂的下方，再加上一層屋簷，其等級高於單簷歇山頂。

攢尖頂

攢尖是中國傳統建築表現手法，是屋頂集於一點的形式，多用於面積不大的建築，如塔、亭、閣等。

硬山頂

所謂「硬山」，是指屋頂兩山沒有挑出，與山牆成一條直線，屬於最基本的屋頂形式。

懸山頂

懸山頂，指屋頂兩山向外挑出，多了幾分「一任階前，點滴到天明」的詩意。

卷棚硬山頂 卷棚懸山頂

卷棚式屋頂的特點是沒有正脊，造型溫文輕巧，多在園林中使用，也宜入畫。

屋頂與陽光

屋簷的設計，使夏至時中午的猛烈陽光照不到人。

而到冬至時，貓咪所在的位置卻能沐浴在和煦的陽光中。

27°

十二月

DEC

13

勾頭滴水

勾頭，古代稱為瓦當，是筒瓦最下端的圓盤，上面塑有龍紋等圖案；滴水位於壟溝的最下端，帶有如意形下垂舌片的板瓦，便於排雨水。

榫卯

建築像家具，家具像建築，

大家手牽手，牽出了榫卯。

斗栱

在立柱頂端，額枋和簷檁間或構架間，一層層探出、呈弓形的承重結構叫栱，栱與栱之間墊的方形木塊叫斗，合稱斗栱。斗栱把屋簷重量均勻地托住，起到了穩定平衡的作用。

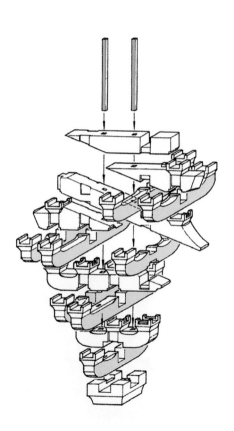

彩畫

木構建築樑架表面的彩色裝飾，可分為和璽彩畫、旋子彩畫和蘇式彩畫。

蘇式彩畫

木柱 一麻五灰

木構件在油飾前需要進行處理以保護木材，這種特殊的方法被稱為「做地仗」。

「地仗」混合了桐油、豬血、磚灰等物料，分層塗在木柱表面，典型的做法是「一麻五灰」。

上光油

銀朱油

墊光油

磨細鈷生

細灰

中灰

壓麻灰

披麻

粗灰

捉縫灰

汁漿
砍斧跡

菱花窗

宮殿中最高級的窗是三交六椀菱花窗，其等級和裝飾技術最高，透光程度卻最低。

三交六椀菱花窗

直欞窗

磚

專家估計紫禁城有的地方地面墁磚多達七層，全部庭院需用磚兩千萬塊，城牆、宮牆及三台所用城磚達八千萬塊以上，宮中重要宮殿則用更高級的金磚鋪地。

十二月

DEC

20

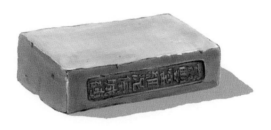

寶豐窰細泥停城磚

冬至《九九消寒圖》

冬至這一天要貼《九九消寒圖》。

養心殿掛有道光帝書寫的《九九消寒圖》，內容是「亭前垂柳珍重待春風」。

九個一共九筆畫的雙鉤空白字，每天填寫一筆，八十一天後，春天便到來了。

亭前垂柳珍重待春風

圓明園磚

咸豐年間，圓明園被英法聯軍焚毀，朝廷下令備料，企圖恢復圓明園舊貌。

可庚子年又再遭劫難，殘餘園磚帶著「圓明園」的字樣四散，成為補破漏的落難貴族。圖中這塊磚，靜靜地返回本家，嵌在紫禁城隆宗門旁軍機章京值房與崇樓之間的牆壁上。

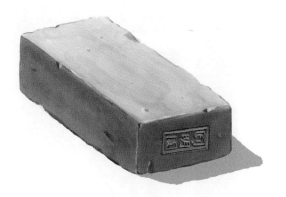

透風

紫禁城重要建築的牆面上，都會嵌有形式特殊的磚，一般飾以鏤空式磚雕，叫作透風。透風是房屋牆壁外皮與木柱交接處留出來的通氣孔，目的是預防柱子潮濕糟朽。

十二月

DEC

23

門釘

宮門使用的門釘數目均為陽數，有九路、七路、五路三種規定。

紫禁城中，宮門上的門釘普遍是九路、九顆，共八十一顆。

鋪首

鋪首原是銜接門環的底座式裝置，多為金屬製，以獸面銜環狀為主。

鋪首亦稱「獸環」，取其吉祥、袪邪的象徵意義。

台基

台基又稱基座，在建築物中，是高出地面的建築物底座。用以承托建築物，使其防潮、防腐，同時可彌補中國古代單體建築不甚高大雄偉的欠缺。

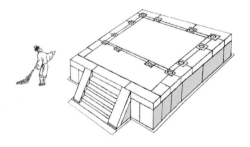

燙樣

燙樣是指在工程動土前按實物比例縮小，用草紙板、高粱稈、膠水和木料等製成的模型。皇帝因此可用更直觀的方式了解建築物完成後的模樣。因為其製作時有一道「熨燙」的工序，因此得名「燙樣」。

圖為宮內西六宮中長春宮燙樣示意圖。

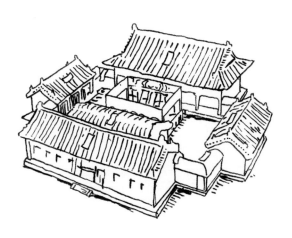

御路石運輸

保和殿後的雲龍大石原料採自房山大石窩，距京城百餘里路。由於石料太重，專挑隆冬時節，先讓數萬民工修路填坑，每隔一里左右開井，供人馬飲用，同時以潑水成冰的方式，在冰道上加滾木拽行。以兩萬人力、上千騾子，緩行二十八天才運抵皇宮。

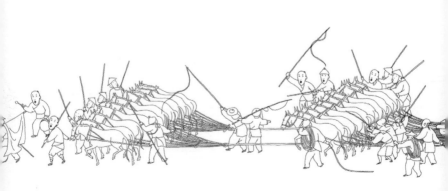

運輸巨石

清院本《清明上河圖》中，有一處運輸巨石的畫面，雖遠不及雲龍大石雕石料的運輸規模，但仍可從中體會到石料運輸過程的艱辛。

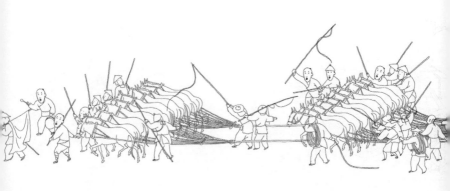

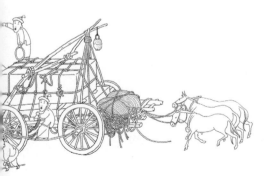

鳴謝工匠

紫禁城在經歷火災、雷災、人禍等災難之後，還能保留較為完好的原貌，應該歸功於古代能工巧匠及幾代故宮人的堅守。

謹向明清兩代主持、參與興建和修繕紫禁城的官員、建築師、各工種的專家和數以百萬計的工匠，以及當代主持、參與修繕故宮古建築的各位專家致謝。

明代建築師蒯祥

年輪

紫禁城內廷外東路寧壽宮區的養性殿，建於清代乾隆三十七年（一七七二），形制仿西路養心殿而略小。

養性殿內有一棵白皮松，於一九九七年枯萎。

二〇〇一年故宮博物院專家通過樹幹的「年輪」調查它的樹齡，得出的結論是：養性殿這棵白皮松活了二百四十一歲，松樹留下的年輪，記載著紫禁城過渡到故宮的歲月。

明代皇帝年表

16 位皇帝，17 個年號，共 277 年。

名字	廟號	年號	在位時間
朱元璋	太祖	洪武	31 年 （1368-1398）
朱允炆	惠宗	建文	4 年 （1399-1402）
朱 棣	成祖	永樂	22 年 （1403-1424）
朱高熾	仁宗	洪熙	8 個月（1425-1425）
朱瞻基	宣宗	宣德	10 年 （1426-1435）
朱祁鎮	英宗	正統	14 年 （1436-1449）
朱祁鈺	代宗	景泰	8 年 （1450-1457）
朱祁鎮	英宗	天順	8 年 （1457-1464）
朱見深	憲宗	成化	23 年 （1465-1487）
朱祐樘	孝宗	弘治	18 年 （1488-1505）
朱厚照	武宗	正德	16 年 （1506-1521）
朱厚熜	世宗	嘉靖	45 年 （1522-1566）
朱載垕	穆宗	隆慶	6 年 （1567-1572）
朱翊鈞	神宗	萬曆	48 年 （1573-1620）
朱常洛	光宗	泰昌	1 個月（1620-1620）
朱由校	熹宗	天啟	7 年 （1621-1627）
朱由檢	思宗	崇禎	17 年 （1628-1644）

出征瓦剌被俘，
8 年後復辟，
做了兩任皇帝。

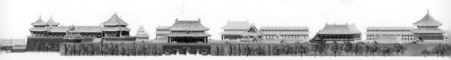

清代皇帝年表

12 位皇帝，13 個年號，共 296 年。以入關計算則為 10 位皇帝，共 268 年。

名字	廟號	年號	在位時間
努爾哈齊	太祖	天命	11 年（1616-1626）
皇太極	太宗	天聰	10 年（1627-1636）
		崇德	8 年 （1636-1643）
福臨	世祖	順治	18 年（1644-1661）
玄燁	聖祖	康熙	61 年（1662-1722）
胤禛	世宗	雍正	13 年（1723-1735）
弘曆	高宗	乾隆	60 年（1736-1795）
顒琰	仁宗	嘉慶	25 年（1796-1820）
旻寧	宣宗	道光	30 年（1821-1850）
奕詝	文宗	咸豐	11 年（1851-1861）
載淳	穆宗	同治	13 年（1862-1874）
載湉	德宗	光緒	34 年（1875-1908）
溥儀		宣統	3 年 （1909-1911）

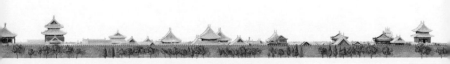

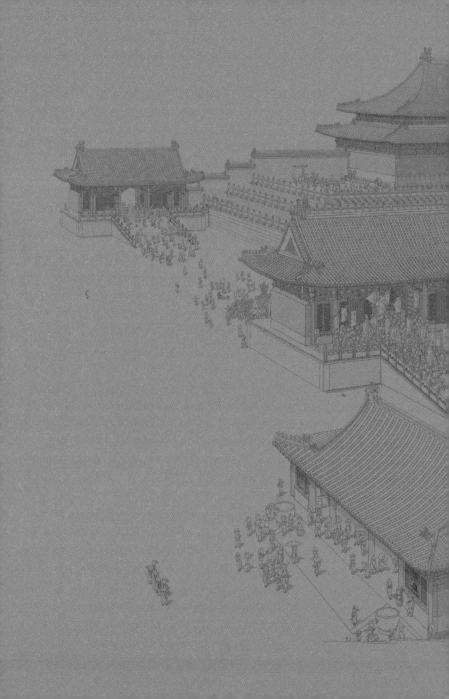

責任編輯　張軒誦
裝幀設計　設計與文化研究工作室

書　　名　紫禁城 365
著　　者　趙廣超
出　　版　三聯書店（香港）有限公司
　　　　　香港北角英皇道 499 號北角工業大廈 20 樓
　　　　　Joint Publishing (H.K.) Co., Ltd.
　　　　　20/F, North Point Industrial Building,
　　　　　499 King's Road, North Point, Hong Kong
香港發行　香港聯合書刊物流有限公司
　　　　　香港新界荃灣德士古道 220-248 號 16 樓
版　　次　2020 年 11 月香港第一版第一次印刷
規　　格　32 開（130×185mm）768 面
國際書號　ISBN 978-962-04-4705-1

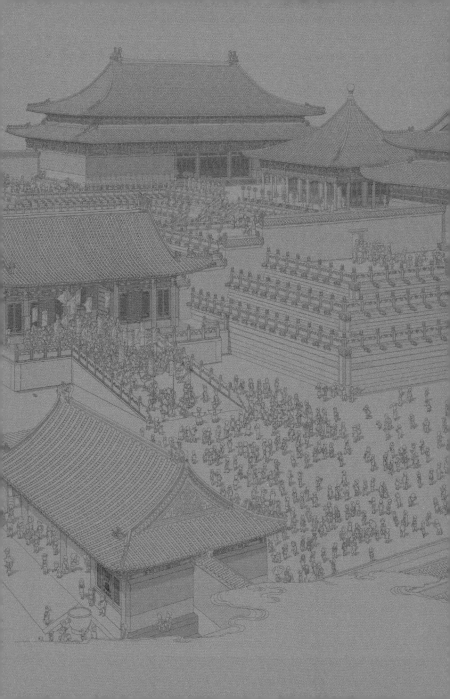

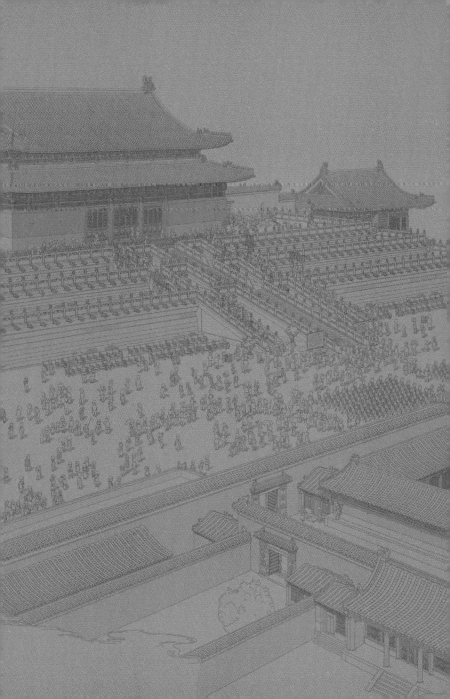

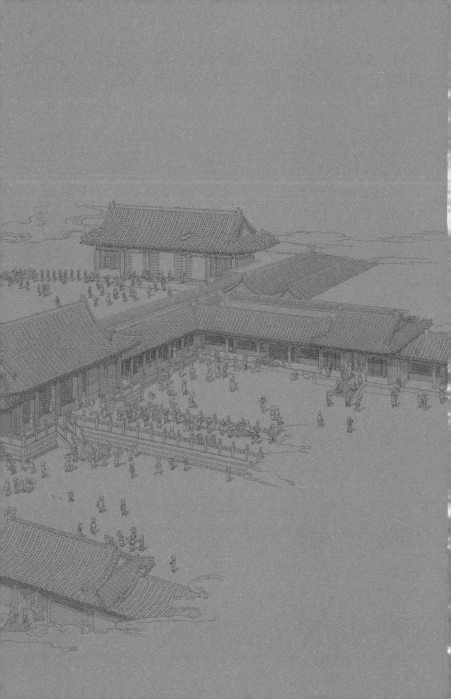